時代的先驅指揮家 Gustav Mahler

古斯塔夫馬勒

一首交響曲的完成 不斷的革命

景作人，音渭 主編

「傳統，不是對灰燼的膜拜，
　　而是火炬的傳承。」

傳統調性音樂的終結者×現代主義音樂的領路人
眼光超越當代，永遠走在時代前端
橫跨兩個世代、一生爭議不斷的音樂家馬勒！

崧燁文化

目錄

代序—來赴一場藝術之約

第一章　伊赫拉瓦的童年時代

奧地利帝國的猶太家庭 ……………………………… 10

神童誕生 ……………………………………………… 14

死亡和白日夢 ………………………………………… 20

第二章　在維也納音樂學院

初到維也納 …………………………………………… 26

布魯克納的高徒 ……………………………………… 31

人生的十字路口 ……………………………………… 37

第三章　輾轉於小劇場

在萊巴赫和奧爾米茲 ………………………………… 46

在卡塞爾 ……………………………………………… 51

在布拉格 ……………………………………………… 56

在萊比錫 ……………………………………………… 59

第一交響曲—「巨人」 ……………………………… 64

第四章　指揮生涯新高度

在布達佩斯 …………………………………………… 72

惜別匈牙利 …………………………………………… 77

在漢堡 ………………………………………………… 82

目錄 ━━━━━━━━━━━━━━━━━━━━━━━━━

「作曲小屋」一號⋯⋯⋯⋯⋯⋯⋯⋯⋯⋯ 89
向維也納出發⋯⋯⋯⋯⋯⋯⋯⋯⋯⋯⋯ 96

第五章　維也納的黃金時代

新官上任⋯⋯⋯⋯⋯⋯⋯⋯⋯⋯⋯⋯⋯ 102
分離派的舞臺設計師⋯⋯⋯⋯⋯⋯⋯⋯ 108
接管維也納愛樂管弦樂團⋯⋯⋯⋯⋯⋯ 115
「作曲小屋」二號⋯⋯⋯⋯⋯⋯⋯⋯⋯ 121
阿爾瑪的馬勒⋯⋯⋯⋯⋯⋯⋯⋯⋯⋯⋯ 125
著名指揮之妻⋯⋯⋯⋯⋯⋯⋯⋯⋯⋯⋯ 130

第六章　愁雲慘澹維也納

命運的重擊⋯⋯⋯⋯⋯⋯⋯⋯⋯⋯⋯⋯ 136
從《莎樂美》到《千人交響曲》⋯⋯⋯ 140
告別維也納⋯⋯⋯⋯⋯⋯⋯⋯⋯⋯⋯⋯ 147

第七章　在紐約的暮年

大地之歌⋯⋯⋯⋯⋯⋯⋯⋯⋯⋯⋯⋯⋯ 154
與愛樂協會委員會的齟齬⋯⋯⋯⋯⋯⋯ 158
生命的最後時刻⋯⋯⋯⋯⋯⋯⋯⋯⋯⋯ 163

附錄　馬勒年譜

代序 —— 來赴一場藝術之約

每個人都與藝術有緣。

不管你是否懂音樂，總會有一些動人的旋律在你人生經歷的各個場合一次次響起，種進你的心裡。

不管你是否愛音樂，總會有一些耳熟能詳的名字被一次次提起，深深刻在你的腦海裡，構成你的基本常識。

總有一次次的邂逅，你愕然發現某一段熟悉的旋律是來自某一位音樂巨匠的某一首經典名曲，恰如卯榫，完成了超越時空的契合。

永恆的作品，永恆的作者，是伴隨我們的文明之路一直前行的。而這套書，便是一封跨越世紀的邀請函，翻開它，來赴一場藝術之約。

它講的是音樂家的人生，同時用人生的河流串起每一處絕妙的風景，即音樂家們的作品。他們的生命從哪裡開始，他們有怎樣的家庭、怎樣的童年、怎樣的愛情、怎樣的病痛，又怎樣成長、怎樣探索、怎樣謀生，那些偉大的作品又是在什麼情況下誕生……你會在這裡一一找到答案。

他們其實不是藝術聖壇上那一張用來膜拜的畫像，而是跟我們每個人一樣，有血有肉，有哀有樂。巴哈 (Johann Bach)一生與兩位妻子結婚，生有 20 個子女，但只有 10 個存活；天

才的莫札特（Wolfgang Mozart）只有短短 35 年的人生，而舒
伯特（Franz Schubert）更短，只有 31 年；華格納（Wilhelm
Wagner）娶了李斯特（Franz Liszt）的女兒；布拉姆斯
（Johannes Brahms）是舒曼（Robert Schumann）的學生；
貝多芬（Ludwig van Beethoven）中年失聰；舒曼飽受精神病
的折磨……每一首曲子，都不再是唱片上的音符，而是與鮮活
的生命相聯繫。你從未如此真切地感受那些樂曲是由怎樣的雙
手來譜寫和演奏的。

當這許多位音樂家彙集在一起，便串起了一部音樂史，他
們是音樂史的鍊條上最璀璨的珍珠。每一位藝術家都不是孤立
的，而是互相呼應，他們是自己傳記中的主人翁，同時又是其
他傳記主人翁的背景。有時，幾位名家同時出現或前後承接，
你會發現他們在時間和空間上竟如此相近，你彷彿來到了 19 世
紀維也納的鼎盛時期，教堂的管風琴、酒館的樂隊、音樂廳的歌
劇、貴族城堡的沙龍，處處有音樂繚繞。你與他們擦肩而過，
他們正在去宮廷演奏的路上，正在教堂指揮著唱詩班，正在學
院與其他派別爭論。

你的音樂素養不再停留在幾段旋律、幾個名字上，你與藝術
的聯繫更加緊密。你會在一場音樂會上等待最精彩的樂章，你
會在子女接受音樂教育時找出最經典的練習曲，你會在某個地
方旅行時說出哪位音樂家曾與你走過同一段路。

更重要的 —— 你會更加深刻地感受到藝術的美好，享受精神的盛宴。貝多芬的《命運交響曲》（Fate Symphony），那雷霆萬鈞的激昂力量；舒伯特的《小夜曲》，那如銀河繁星般浪漫的夢境；華格納的《婚禮進行曲》，那如天宮聖殿般的純潔神聖；柴可夫斯基（Pyotr Ilyich Tchaikovsky）的《第一交響曲》，那如海上旭日般的華美絢爛……

<div align="right">林錡</div>

代序

第一章
伊赫拉瓦的童年時代

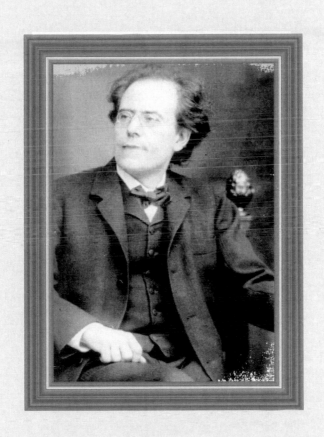

奧地利帝國的猶太家庭

你可曾看過電影《魂斷威尼斯》？如果你看過，想必一定記得片中那旋律悠揚的插曲，甚至會輕聲哼上幾句。你又可曾知道，這首插曲就源自於馬勒的《第五交響曲》。

這首交響曲是 1902 年寫成的，可是在將近 70 年後的 1971 年，它仍然活躍在銀幕上，成為影迷心中不朽的經典。它為什麼有如此無窮的魅力呢？就讓我們一起走進音樂家馬勒的世界一探究竟吧。

故事得從 1860 年的奧地利開始說起。當時統治奧地利帝國的皇帝是法蘭茲·約瑟夫一世（Franz Josef I）。歐洲歷史上很少有哪位皇帝像他一樣，統治著如此遼闊的疆域 —— 今天的奧地利、匈牙利、斯洛伐克、斯洛維尼亞、克羅埃西亞以及塞爾維亞、羅馬尼亞、波蘭、烏克蘭和義大利的一大部分。此時已是 19 世紀後期，這位皇帝已不像他的前人一樣熱衷於贊助藝術事業了。他只對行軍作戰感興趣，除了閱覽軍隊花名冊之外，他從未讀過一本書。儘管如此，他對文化藝術領域特別地寬容，帝國首善之區維也納仍然保持著自格魯克（Christoph Willibald Ritter von Gluck）、海頓（Franz Joseph Haydn）、莫札特（Wolfgang Mozart）以來培育的濃郁的音樂氛圍。

沒有貴族的支持，藝術家們想要生存下去實在不容易。馬勒戲劇性的一生就是掙扎在依靠指揮賺錢和利用閒暇作曲這兩

者之間的。所幸工業革命帶來了社會面貌翻天覆地的變化，市民階層——特別是猶太市民崛起了，他們從貴族那兒接過了支援音樂的接力棒，用一己之力培養出音樂家這個群體。他們去欣賞交響樂的演出，訂購音樂報紙和雜誌，在街頭巷尾的小酒館裡津津樂道地談論前夜上演的歌劇……正是他們的努力，布魯克納（Anton Bruckner）、布拉姆斯（Johannes Brahms）、約翰·史特勞斯（Johann Baptist Strauss）、雨果·沃爾夫（Hugo Wolf）這些偉大的音樂家們才能貢獻給世人那麼多美妙的樂曲。

當然，這份長長的音樂家名單上，一定少不了「古斯塔夫·馬勒」的大名。

1860 年 7 月 7 日，這一天在所有音樂愛好者眼裡都是不平凡的一天。波希米亞小鎮卡利斯特的一對猶太夫婦生了一個男孩，這是他們的第二個孩子。他們為這個小生命起名為「古斯塔夫·馬勒」，誰也沒有料到這個名字將會在未來的半個世紀裡發出耀眼的光芒。

卡利斯特（Kaliste）位於波希米亞和摩拉維亞之間，這裡是奧地利帝國以及後來的奧匈帝國的精華沃土所在。在馬勒出生前，這裡的猶太人聚居區已頗具規模。儘管當時的社會政治風氣日趨開明，但是包括馬勒一家人在內的猶太人仍生活在反猶太情緒的陰影之下。恰好在 1860 年，皇帝頒布了詔書，宣布

將部分政權下放，並且採取更加自由的議會制的政體，這意味著猶太人可以更加自由地遷徙。於是，小馬勒出生後不久，全家就搬到了伊赫拉瓦城（Jihlava）定居，他父親伯恩哈德·馬勒（Bernhard Mahler）在這裡開了一家釀酒鋪——出售酒類商品是社會允許猶太人從事的為數不多的職業之一。

說起這位父親，他的火爆脾氣是有目共睹的。他說的每一句話都是家規，妻子和兒女不得越過雷池一步。母親名叫瑪麗，她天生就略微跛腳，常年受病痛的折磨。據推測，她很可能心臟還有點小毛病，後來由於頻繁的生育而趨於惡化。伯恩哈德原來是做運輸生意的，還兼做商販，兜售些小東西。瑪麗則出身於里代奇的一個門第觀念很強的肥皂商家庭。他們的婚姻是經人撮合而成的，瑪麗的父母認為這是個門當戶對的好姻緣，可是瑪麗並不這麼想。她早已心有所屬，對於當時僅僅20歲的她來說，嫁給伯恩哈德無疑是判了精神上的死刑。

可以想見，脾氣粗暴的丈夫和鬱鬱寡歡的妻子之間，吵架什麼的一定是家常便飯，這給孩子們心裡留下了難以磨滅的創傷。在幼小的馬勒眼中，他的母親是「溫柔的化身」，而父親則「頑固不化」。由於馬勒唯一的哥哥很早就夭折了，馬勒這個次子實際上是家中的長子，所以從一開始，馬勒幼小的肩膀上就扛起了照顧母親和弟弟妹妹的重任。每當母親發生頭痛或者是遭受其他病痛折磨時，馬勒就會藏在她的床後面為她祈

禱。她常常責備兒子「邋裡邋遢，像什麼樣子」，但是在丈夫發怒時她又會盡力保護兒子。

儘管這個家庭的生活中常常奏出一些不和諧的音符，可是這並不能阻礙伯恩哈德——這個血管裡流著商人血液的猶太人——成為一個成功的商人。最初，他的酒館是一家毫不起眼的小酒鋪，迎來送往的都是社會的底層居民，比如長途馬車車夫之流。由於伯恩哈德自釀的瓶裝酒物美價廉，這個小酒鋪逐漸站穩了腳跟，並慢慢壯大起來，後來甚至有了分店。到了 1866 年，小馬勒可以驕傲地唸出自家記事便箋抬頭上的文字了：「伊赫拉瓦的 B. 馬勒，蒸餾酒、蘭姆酒、潘趣酒、香料和醋類製造商」。伯恩哈德本人也受益於他蒸蒸日上的生意，他搖身成為小鎮猶太社區裡的有頭有臉人物。到 1873 年時，他甚至獲得了與常地德國市民完全平等的地位。要知道，在這之前，他與德國人的關係並不融洽：初到此地時，他曾經因為與釀酒生意有關的輕微違法行為而遭到了罰款。

身為一個父親，伯恩哈德在子女的教育問題上可一點也不含糊，這也是猶太民族的光榮傳統。他與瑪麗一共生了十四個孩子，可是半數在襁褓中就夭折了。活下來的七個孩子，除了古斯塔夫外分別是恩斯特、蕾波汀娜、阿洛伊斯、賈絲汀娜、奧托以及愛瑪。在馬勒未來的音樂家生涯中，我們將不時地看到他的弟弟妹妹們的身影。

　　儘管小馬勒很早就顯示出過人的音樂天賦，但是父親堅持讓兒子接受完整的教育，要求他一定得念完高中（設有拉丁語和希臘語的高級文科中學）。但是，當古斯塔夫對音樂抱有的真正熱情和鋼琴演奏的天賦清晰地展露出來時，伯恩哈德很快就被親友說服了。他對自己有這麼一個天才的兒子似乎很是自滿。不過我們也要知道這麼做的實際效益——投資兒子的音樂教育，也許是讓這個猶太家庭光耀門楣的好機會。儘管伯恩哈德本人出身低微，但他仍然不斷地努力工作，爭取獲得更高的社會地位。當時歐洲處處彌漫著的反猶太情緒讓猶太人備受打壓，伯恩哈德深知，只有依靠個人努力或者是才華，才能開創出一片天地。馬勒充分地繼承其父親積極向上的性格特點，他的一生就是力爭上游的一生。

　　這就是一幅生活在奧地利的典型猶太家庭的景象：專制好強的父親和溫柔卑微的母親，還有接連出生的孩子和不可避免的夭折；雖然依靠經商賺到些錢，不過眾多嗷嗷待哺的孩子也讓家庭財務時常吃緊。身為長子的馬勒注定要拋卻種種不切實際的幻想，在這個多災多難的時代裡奮勇前進。

神童誕生

　　1861 年，伊赫拉瓦新建了一所猶太教堂，每個禮拜日，虔誠的信徒們都會在這裡集會，伴隨著唱詩班的歌聲向神禱告。

這天伯恩哈德夫婦像往常一樣帶著兒子去做禮拜，忽然，在信徒們的歌聲中響起了一個稚嫩的童聲：

> 一位流浪者，
> 一個旅人，
> 穿過匈牙利來到摩拉維亞，
> 在那裡，在第一家酒館，
> 他跳起舞來，如同在水上漂。
> 他跳得近乎癲狂，
> 他的背包也顛起來。
> 顛也好，不顛也罷，
> 就算魔鬼也拿不走它。

這首混合著摩拉維亞語和捷克語的街頭小調，曲名是〈讓背包顛起來吧〉。眾人紛紛停下自己的歌唱尋找這童聲的來源——是三歲的小馬勒！他自顧自地唱著，歌聲中透出孩童特有的天真，他恐怕還不會跳舞呢，卻唱起了別人跳舞的故事。歌聲引起一陣騷動，瑪麗的臉紅一陣白一陣，伯恩哈德努力抑制著自己的憤怒，他在猶太社區中來之不易的地位不能被兒子一首冒犯的歌謠毀掉啊！

所幸童言無忌，大家都原諒了小馬勒，很快教堂就恢復了秩序。但是這個故事卻成了馬勒家族傳說中的一部分。後來，馬勒自己也很樂意提起父母跟他講述的這件幼年趣事。難道他的首次「公開演出」就以如此粗野的方式攪亂了嚴肅的宗教儀式嗎？

伊赫拉瓦像個大熔爐一樣把眾多文化融為一體，南邊的維也納、西北的布拉格、周邊講捷克語的農村都能在這兒找到自己的烙印。流浪的提琴手和波希米亞民樂團來來往往，給這座小鎮帶來了豐富而又新鮮的音樂。住在酒鋪樓上的小馬勒，推開窗就能欣賞到大街上精彩的演出。而他只要出門沿著皮爾尼茲巷的斜坡向左走上幾步就能走到伊赫拉瓦那寬闊空曠的廣場，那裡有鱗次櫛比的店鋪、海神涅普頓的噴泉、聖母瑪利亞的塑像，當然最吸引小馬勒的是敲著軍鼓、吹著小號的軍樂隊。

樂手們穿著色彩鮮豔、挺拔合身的軍裝，黃澄澄的銅扣在陽光照耀下絢爛奪目。走在隊伍最前面的人把手中的小棒高高舉起，輕輕一揮，樂手就隨著他的節拍演奏起來了。大部分樂手演奏的是銅管和木管樂器，有吹小號、法國號、長號的，吹單簧管的，吹短笛的，有時人多的樂隊還有吹長笛的。有幾個人負責打節奏，有的敲鈸，有的敲大軍鼓 —— 把大大的鼓垂直掛在肩上，左右開弓打鼓，有的敲小軍鼓 —— 把鼓掛在腰間，鼓面朝上，兩個鼓槌咚咚敲個不停。

每次有軍樂隊路過這個鎮子，小馬勒總是要追著他們走很遠，他被這些神奇的樂隊深深吸引了。仔細聽，每個人都在演奏自己的旋律，演奏樂器的動作也五花八門，讓小馬勒目不暇給。但是遠遠地聽，每個人的旋律匯合起來又成了一首豐富好聽的曲子，真是神奇！尤其是那指揮的小棒，彷彿是一個開

關，控制著整個樂隊。它上上下下、左左右右來回移動，在空中比劃著各種複雜的圖形，頂端黃色的流蘇也起伏飄揚，十分好看。隨著它比劃的圖形的變換，樂隊也奏出了各式各樣既悅耳又振奮人心的樂曲。

就這樣小馬勒一有機會就去看軍樂隊的演奏，漸漸地聽熟了好多軍樂曲。一日，他出門閒逛，尾隨一支軍樂隊來到小鎮的中心廣場。他抱著心愛的玩具手風琴，這時候的他已經可以用這架小手風琴演奏很多曲目了。幾位鄰居看見他，走過來笑著說：「嘿，古斯塔夫，都這麼晚了還不回家嗎？你要是能用手風琴演奏跟他們一樣的曲子，我們就送你回去。」小馬勒仰起頭，帶著一絲倔強和驕傲的神情說：「沒問題！我要站到大家都能聽見的地方演奏。」他被抱到一個水果攤的臺階上，馬上熟練地拉起了手風琴，果然跟軍樂隊剛剛演奏的曲子分毫不差，甚至還用一隻腳打出了小軍鼓的拍子！在圍觀的人們嘖嘖的稱讚聲中，小馬勒第一次體會到了自己的創造給人們帶來的歡樂，在很多年後他仍然能夠記得那個黃昏瑰麗的雲霞。這件事給馬勒留下的印象太深刻了，以至於從他後來創作的曲子中，我們也能聽到那個「少年鼓手」的心聲。

但是這個故事只是馬勒生命中的一個臺階，對於一個注定要與音樂事業相伴一生的人來說，玩具手風琴真是太小兒科了。他用稚嫩的小手按下的琴鍵，不久就被放大了若干倍，變

成了一架真正的鋼琴的琴鍵……

　　那是一個晴朗的夏日午後，馬勒一家人去外祖母家探親，一家人坐在花園的樹蔭下，有一搭沒一搭地閒聊著，氣氛舒適而溫馨。就在聲聲蟬鳴的空隙中，所有人都聽到屋子裡傳來隱約的鋼琴聲。「誰在彈琴？那架琴放在閣樓上，好久沒有人碰它了。」外祖母說著就起身進屋，其他人也都好奇地尾隨著她。「莫非是我兒子？」伯恩哈德小聲嘀咕著。

　　一行人走到閣樓的樓梯前，外祖母正欲上樓，伯恩哈德搶在她前面：「嘿，讓我來。」他小心翼翼地踩著咯吱咯吱響的樓梯爬上了閣樓，伸出腦袋，看到了他的大兒子——古斯塔夫坐在高高的琴凳上，開開心心地彈著著名的法國童謠〈賈克修士〉（也就是我們熟悉的〈兩隻老虎〉的曲調），一邊彈一邊搖頭晃腦地跟著哼唱：「賈克修士，賈克修士，你還睡嗎？你還睡嗎？晨鐘已經敲響，晨鐘已經敲響，叮叮噹，叮叮噹！」

　　親眼見到這一幕的伯恩哈德感慨萬千，對於一個毫無音樂細胞的家庭來說，這個兒子的音樂天賦不是奇蹟又是什麼呢？很少流露感情的他此刻也不能控制自己的情緒了，他板著臉叫了兒子一聲，隨後綻開笑容給了兒子一個大大的擁抱：「古斯塔夫，你真的太棒了！」

　　我們看到，馬勒的天才不輸給歷史上任何一位音樂家，他們每一個人都是從小就展露出卓越音樂才華的神童。但是並非

每一位神童都有一個全力支援自己發展的家庭，所以很多人就像轉瞬即逝的流星一般很快就被人們忘記。幸虧我們的馬勒有一位好父親，他在這次閣樓彈琴事件之後做出了一個明智的決定：撥出一筆款項讓兒子學鋼琴。小馬勒不負眾望，他的鋼琴技藝進步神速，後來他回憶這段生活時說：「在我的音階技巧尚未純熟時，我就已經開始創作一些簡單的小曲子了。」

　　1870 年 10 月 13 日，時年 10 歲的馬勒在伊赫拉瓦開了一場自己的鋼琴獨奏音樂會。我們現在已經無法知曉當時演奏的曲目了，不過，演出的盛況還是可以從《伊赫拉瓦日報》的一篇報導中看出一些端倪：「一位當地猶太商人的兒子首次在大眾面前舉辦了自己的獨奏音樂會。這位名叫馬勒的演奏家只有 9 歲而已。這個未來的鋼琴演奏家獲得了巨大的成功，他也贏得了屬於自己的榮譽。鋼琴家只是希望，主辦方能夠提供一架好的鋼琴來完成一場漂亮的演出。」這篇評論誤把馬勒的年齡寫小了一歲，或許是為了誇張馬勒的天賦，讓人們更加關注他。不管怎麼說，自此以後，馬勒「鋼琴神童」的稱號就漸漸傳開了。

　　三年後，馬勒就快到了舉行成人禮的年紀了。按猶太人的規矩，男孩子要在 13 歲的生日上舉行成人儀式。在這年的 4 月 24 日，馬勒為一場盛典演奏了塔爾伯格（Sigismond Thalberg）的《歌劇〈諾瑪〉主題狂想曲》。那天是吉澤拉大公爵的小姐和巴伐利亞的利奧波德王子舉行婚禮的慶典，小

鎮上的猶太居民和德國居民都加入了這場跨越教派與種族的狂歡。不用說，伊赫拉瓦的軍樂隊也獻上了完美的演奏。他們穿上節日盛裝，在圍觀人群的歡呼聲和鼓掌聲中緩緩前行，穿過伊赫拉瓦的大街小巷。馬勒早在前一天就把自己要演奏的曲子練了個滾瓜爛熟，等到自己演奏一結束，他就像往常一樣跟著這支軍樂隊一路前行。在激昂的樂聲中，他的情緒也漸漸高漲起來，他聽見四周的掌聲，聽見人們的齊聲讚美──「這一切要是送給我的該多好！」他一邊哼著旋律一邊沉浸在自己的幻想中……

這種情緒一直蔓延到三個月後的成人儀式上，剛剛成為男子漢的馬勒在心中暗暗祈禱：「主啊，請您一定要實現我的願望，讓我自己的曲子也能像軍樂隊的一樣受到所有人的歡迎。」

可是事與願違，馬勒之後的人生和他去世之後的故事頗為曲折，好像是給這個美好單純的願望加上了一個極其諷刺的注腳。

死亡和白日夢

如果浪漫主義樂派的孟德爾頌（Felix Mendelssohn）是一塊甜得膩人的點心，那麼馬勒一定是一塊難啃的骨頭，但是越啃越有滋味。他的音樂的味道，無疑是由內而外散發出來的對「生死」這個終極話題的追問。隨便翻翻有關馬勒音樂的文

章，我們會發現文中常常會出現如「生死」、「龐大」、「悲天憫人」、「悲觀主義氣質」這樣的字眼。

為什麼馬勒的音樂會如此豐富而且震撼，這與他青少年時期的經歷恐怕脫不了關係。我們今天常用一種輕鬆的語氣談論幾個世紀前某個人的死亡，的確，在那個醫療水準和衛生狀況低下的年代，受到死神眷顧是常有的事。但是「死」這件事情，如果發生在你的身邊，發生在對世界的美好還存有無限幻想的小孩子身邊，它就絕不是一件輕鬆的事情。

馬勒的一生一直都在承擔這種不幸。

在他5歲時，馬勒尚在襁褓中的小弟弟卡爾去世。一年後則是另一個弟弟魯道夫去世。在他11歲的時候，差一點兒就滿2歲的阿諾德和剛滿八個月的弗里德里希雙雙去世，死於猩紅熱。他13歲時，也就是剛剛在皇家婚禮慶典上完成演奏時，剛滿1歲的阿爾弗雷德也夭折了。到了15歲時，發生了一件讓馬勒造成最大創傷的事情：僅僅比他小一歲的弟弟恩斯特在長期心臟病的折磨之下不治身亡了。恩斯特與他年齡相仿，平日裡兄弟倆總是在一起玩，在所有兄弟姐妹中馬勒與他感情最好了。

馬勒回憶這件事情時說，自己曾經長時間守候在弟弟的病榻前，為他講各式各樣的故事，但是他還是沒有留住弟弟。他親眼看見弟弟小小的身軀躺在棺材裡的樣子，面色蒼白，雙眼緊閉。儘管他做了最大的努力，但是虔誠的祈禱並沒有換來上

帝的格外開恩，這多麼不公！我們設想一下，如果你平時讀書十分用功，考試發揮得也不錯，可是結果一出來，不及格！而且，沒有任何辯駁的餘地，就是不及格。這時你會怎麼想？一定心有不甘吧！馬勒也是一樣，上帝奪走了他最親愛的弟弟，他怎麼也想不通命運為什麼會有這種殘酷的安排。在他漫長的生命中，他一定無數次地回想過這件事情，他對生死和命運的思考也自然地被編織進了他的音樂中。

　　當他的思考陷入困境時，唯有音樂，才是他靈魂暫時停留的居所。正統的猶太教悼念儀式要求死者的家屬在長達一年的時間內不聽音樂、不看歌劇，但是馬勒對弟弟的悼念方式卻正好與之背道而馳。他把死去的弟弟作為主人翁寫進了他早年最宏大的創作項目之中：一部根據德國詩人烏蘭德（Ludwig Unland）在 1818 年創作的話劇《恩斯特·馮·士瓦本公爵公爵》改編的歌劇。後來，馬勒應邀去拜訪一位商人古斯塔夫·施瓦茲時，為他演奏了這部歌劇的片段。施瓦茲後來約見了伯恩哈德，建議他把兒子送到維也納去繼續學習音樂。伯恩哈德倒是真的採納了這個建議，儘管他此時還心存疑慮——皇家大都會對兒子的道德觀將產生什麼樣的影響，以及兒子能否順利完成高中學業。

　　恩斯特的去世對於馬勒來說是一個具有象徵意義的心理轉捩點，在那之後，馬勒開始用一種新的、悲劇性的眼光審視自

己：一個接近成人年齡的學童，他的人生目標就是掌握音樂這門藝術。他開始為比自己小的人教授鋼琴課程，可是他的完美主義和苛刻態度常常使師生雙方都失去耐心，在他情緒不好時，甚至會向彈錯了的孩子搧耳光。與此同時，他還必須設法應付一場接一場的公開演出，這對於一個充滿幻想和深沉思緒的少年來說恐怕並非易事。

馬勒自己後來也承認，他那個時候的情感世界十分複雜，甚至到了一種自己也難以言說的狀態。一次，伯恩哈德帶他經過伊赫拉瓦鎮外的樹林時，突然想起家裡有一件不得不做的事情，就把馬勒留在了樹林裡，自己一個人返回家中。後來由於太專注於自己手頭的事了，居然把馬勒留在樹林的事情忘得一乾二淨。等到幾個小時後他想起此事匆匆返回樹林時，發現兒子仍待在原地一動不動地眺望著寧靜的天空，感受著大自然帶給他的難得的寧靜和溫馨 —— 這與家裡片刻不得安靜的緊張氣氛相比簡直是天壤之別。

以這種「白日夢」的方式對抗父親的粗暴和現實中的種種苦難，是馬勒從童年開始就常常使用的方法。他的妻子阿爾瑪後來寫道：「他的父親每天都對著兒子凌亂的抽屜大發雷霆 —— 這是唯一需要他自己整理乾淨的地方。可是古斯塔夫每天都把這事忘得一乾二淨，一直到第二天父親再次大發雷霆為止。要他記住這些無聊透頂的命令實在是太過分了。這些場面

並非罵罵就算了，但是沒有任何人可以打破他的白日夢。」

縱觀馬勒的一生，「白日夢」與他如影隨形。在他 11 歲時，父親為了讓他受到更好、更為嚴格的音樂教育，把他送進布拉格的一個音樂世家 —— 格林菲爾德家中學習。伯恩哈德原本以為這是個比伊赫拉瓦的音樂環境優越得多的地方，兒子一定會很有出息，特別是在這家人家寄宿的還有兩位布拉格音樂學院的高材生。然而在格林菲爾德家中，馬勒的衣服和鞋子被收走給別人穿，一天能吃上一頓飯已經是特別的優待了。這種常人難以忍受的事情，馬勒卻平靜地把它當成理所當然的事情。後來在維也納音樂學院學習時期，馬勒經常上課恍神，甚至有一次在課堂上吹起了口哨。在他的指揮生涯中，馬勒常常在排練中由於精神不集中而突然離開或者說出一些與排練無關的話來，引得大家哄堂大笑。

這個孩子，好像從來沒有長大，沒有從他自己的「白日夢」中醒過來，所以，我們要欣賞他的作品的話，也只好跟他一起「做夢」了。

第二章
在維也納音樂學院

初到維也納

不知道讀者朋友們對西方的教育制度了解多少，不過我們初次聽到這個事實時很多人都會大吃一驚吧：西方的研究生入學時並不重視學生拿了多高的分數，有多少個「A」，而是重視推薦信 —— 很多名校要求學生提交三封教授級別的導師的推薦信。為什麼會這樣呢？因為西方人認為，只有優秀的人才，才能發現優秀的人才。

換言之，如果一個人頗有天分，但是卻因為種種原因，他的光芒被埋沒，無人能識，也是不能邁向成功的頂點的。如果我們對音樂史稍有了解，就會發現這種事情並不少見。

著名的「3B」之一的布拉姆斯在年輕時曾經向鋼琴大師李斯特（Liszt Ferenc）求教，可是據說因為他在大師演奏時打起了瞌睡，使得大師勃然大怒，當然更談不上指點提攜了。然而後來，當他鼓起勇氣拜訪作曲家舒曼（Robert Schumann）時，舒曼僅僅聽了布拉姆斯彈的十幾個小節之後便打斷了他，請鋼琴家妻子一同來聆聽這位天才青年的演奏。後來舒曼又在著名的音樂雜誌《新萊比錫人音樂雜誌》上熱情讚揚了布拉姆斯的天分，從此布拉姆斯一舉成名。

試想如果年輕靦腆的布拉姆斯沒有敲開舒曼的家門，那麼他會不會一輩子待在家鄉做個微不足道的樂手呢？

現在我們回頭來看馬勒，他這一生，雖然有種種遺憾，但

是相對於其他音樂家來說算是順利了。當他回首往事時，恐怕也會微笑著想起那些發掘他的天分、支持他的決定和熱情幫助過他的人吧？

前面我們提到的那位頗有眼光的商人施瓦茲，正是首先認識到了馬勒的天才不應局限在伊赫拉瓦這個小鎮上的人。在成功地說服了伯恩哈德之後，他帶著年僅 15 歲的馬勒去了維也納音樂學院。他們拜見了那兒的鋼琴教授朱利烏斯・艾普斯坦（Julius Epstein），艾普斯坦在馬勒一曲終了之後就激動地斷言道：「你是天生的音樂家……我是不會看走眼的！」三十六年後，艾普斯坦還記得當時小馬勒眼中流露出的感激和崇敬。馬勒的天賦，終於得到了音樂之都的教授的首肯！——這是他走上職業音樂生涯的起點。

1875 年 9 月，來自邊境省分的這位身材矮小、臉色蒼白而略顯靦腆的少年正式進入維也納音樂學院就讀。初到帝國首都的日子，馬勒總是睜大眼睛東張西望，他從未看過這麼多新鮮有趣的東西！特別是恢弘的建築，像凝固的交響曲一樣雄偉壯麗，激動人心。高聳的維也納皇家宮廷歌劇院夜夜人流如織，不乏音樂名流現身，譬如正值壯年的布拉姆斯，以及聲名顯赫的《新自由報》音樂評論家、維也納大學的教授愛德華・漢斯力克（Eduard Hanslick）等。觀看演出的當然還有皇親國戚，但是占主流的還是新興的資產階級、市民階層。著名奧地利作

家褚威格（Stefan Zweig）曾經評價這些地位卑下的觀眾，「事實上成為帝國宮廷的客人」。

在這座宏偉建築前徘徊流連的馬勒，一定難以想像 20 多年後這裡將永遠地刻上自己的烙印。

除了去固定的場地觀看演出，音樂和戲劇還滲透進了維也納人生活的方方面面。每逢重大節日，遊行的隊伍中都少不了樂手精彩的表演。特別是在維也納市中心東北部的普拉特公園舉行的鮮花遊行，圍觀的民眾常達三十萬之眾。他們吹著口哨、喝著啤酒，熱烈歡迎那「最上層的一萬人」乘坐的富麗堂皇的馬車。

在這裡，所有的事情都有歡慶的理由：無論是天主教的「基督聖體節」、閱兵式，還是市民音樂節，只要有絢麗的色彩和動聽的音樂，都值得大肆慶祝一番。即便是葬禮也有熱情的觀眾，而且每個真正的維也納人都渴望去世後的自己也是一具「可愛的屍體」，能夠辦一場莊嚴宏大的遊行。就算是死亡，也會讓真正的維也納人成為眾人矚目的對象。繽紛的色彩、歡樂的氣氛和悅耳的聲音，陶醉在大大小小的舞臺抑或是美好生活的戲劇之中，整個維也納完美地融為一體。

此時，19 世紀只剩下四分之一的時間了，整個歐洲大陸，包括維也納，都在暗暗地進行著天翻地覆的變革。守舊的社會觀念依然根深蒂固，可是誰都能聞到空氣中彌漫著的改變的氣

息。音樂界的新舊兩股勢力旗幟鮮明，分別以布拉姆斯和華格納（Wilhelm Richard Wagner）為代表的兩大陣營勢不兩立。而美術方面也面臨著一場風起雲湧的巨變，終於在世紀之交形成了「維也納分離運動」的新氣象。

這時抵達維也納的馬勒也面臨著多種價值觀的衝擊，該走哪條音樂道路，他必須自己決定。

1851 至 1893 年間的音樂學院院長是頗有傳奇色彩、行事怪異的約瑟夫·黑爾梅斯伯格（Joseph Hellmesberger）。當時的人說他有三個眼中釘：第一是他的準接班人，維也納愛樂樂團的首席指揮雅各·葛倫，第二是目光短淺的人，第三是猶太人。可想而知，猶太學生馬勒在音樂學院的日子並不十分好過。不過他自己可能並不這麼覺得，因為他大部分課程都沒有老老實實去上，而是曉課寫自己的曲子。

馬勒的老師有推薦他的朱利烏斯·艾普斯坦，負責教鋼琴；羅伯特·富克斯（Robert Fuchs），負責教和聲；以及弗朗茲·克蘭，負責教作曲。多年後富克斯向馬勒的妻子阿爾瑪回憶她丈夫的學生生活時說：「馬勒總是曉課，但是什麼都難不倒他。」而弗朗茲·克蘭這位風琴師卻極為傳統，曾經因為他的新學生無故違反規則而大發雷霆，但是在馬勒的第一學年結束的時候卻同意頒發給他一個作曲一等獎。馬勒的獲獎作品是一部鋼琴五重奏中的第一樂章，而在此之前他已經因鋼琴成績優異而得

過一個一等獎了。

在這一時期馬勒把學習重心放在了作曲上，據阿爾瑪說，他在歌曲創作上的表現很快為他在友人之間贏得了「舒伯特第二」的封號。可是一向追求完美的他對自己的器樂作品並不滿意，親手毀棄了不少曲子。他曾經試著寫了一部交響曲，可是因為院長黑爾梅斯伯格拒絕指揮這首曲子，只好把它改編成鋼琴組曲了。拒絕指揮的原因是馬勒親筆謄抄的分部總譜裡錯誤不斷 —— 馬勒當然沒有經濟實力請人為自己謄抄，只能在截止日期前自己一個人夜以繼日地趕工，自然難免會有些筆誤。

雖然父母時常從家中寄來些吃穿用品，但馬勒自己也靠教授鋼琴獲得些微薄的收入，可是經濟上還是會捉襟見肘。剛進音樂學院時，他就向院方提出了減免學費的請求，後來是恩師艾普斯坦答應為他墊付一半的學雜費，而且四處為他尋找需要家教的學生 —— 這是處於社會底層的學生謀生的主要途徑。

維也納這個音樂聖地的競爭甚是激烈，在這一行出人頭地的人不僅得有天賦，還得付出超出常人百倍、千倍的努力。直到今天為止，「做個藝術家」也只是少數人能夠實現的夢想，大部分人都在現實殘酷的打擊之下，早早地投身到法律、醫生、經濟這些相對容易謀生的行業中去了。

早在 1796 年德國作家瓦肯羅德（Wilhelm Heinrich Wackenroder）和蒂克（Ludwig Tieck）合寫的作品《一個熱

愛藝術的修士的內心傾訴》中，我們就讀到了「選擇藝術」還是「面對現實」這兩者的激烈交鋒：

> 我是否應該說，他也許一生下來就是為了欣賞藝術，而不是把藝術當作職業？如果藝術像蒙著面紗的精靈一樣神祕，悄然存在於生活之中，從不擾亂日常生活，他們會不會更加快樂？這樣的人是否存在呢？或者說，為了成為真正的藝術家，擁有無窮才華和靈感的人是否應該勇敢地把自己拋向俗世的生活？

我們猜想，馬勒一定讀過這部廣受歡迎的作品 —— 它直擊要害，毫不留情地打破人們對藝術家生活的幻想。中世紀的貴族沒落後，藝術家們失去了豐厚的資金支持，逐漸轉型為現代的生存方式：首先設法賺錢養活自己，其次再談藝術創作。我們可以看到馬勒在未來的日子裡，清醒地選擇了這種生存方式。

布魯克納的高徒

少年時代的閱歷和品位往往會改變一個人一生的航向，馬勒就是在維也納音樂學院確立了他的音樂理想和風格。

和馬勒住在一起的還有兩個窮學生，雨果・沃爾夫和魯道夫・柯西桑諾夫斯基（Rudolf Krzyzanowski）。他們對於彼此在作曲上的問題相互了解，這足以使得三人成為好友了。但是對於醉心藝術的少年來說，這份交情還不夠，真正讓三人心靈相通的是他們對華格納和布魯克納的狂熱崇拜。

當時維也納的音樂圈中，「德國浪漫派」布拉姆斯和「奧地利派」華格納兩大陣營的對立，已經到了不共戴天的地步，整個社會都捲入其中。華格納是前進派的年輕一代尊崇的神一般的偶像，而布拉姆斯則是保守派的中流砥柱。客觀地說，布拉姆斯的曲子有其獨到的創新之處，絕不是「保守」兩字可以概括，音樂史上四大小提琴協奏曲中他就占有一席之地，那旋律何其優雅莊嚴！直到今天，他的《c 小調第一交響曲》仍然是各大樂團演出的經典曲目，被譽為繼貝多芬（Ludwig van Beethoven）不朽的九大交響曲之後光芒萬丈的「第十交響曲」。但是年輕的音樂學院學生們對浪漫主義傳統的表現手法已經頗為厭倦，而華格納眩人耳目的音響世界卻與他們求新求變的精神一拍即合。

1875 年 11 月，華格納蒞臨維也納，指導並觀看了漢斯・里希特（Hans Richter）指揮的自己的歌劇《唐懷瑟》（Tannhäuser）和《羅恩格林》（Lohengrin）。在次年 3 月的第二次維也納之行中，他還親自指揮了《羅恩格林》的一場演出。這對剛剛踏入音樂學院大門的馬勒來說，毫無疑問是終生難忘的盛事。據說在歌劇院的前廳，馬勒有機會親手為大師披上大衣，可是讓他後悔不已的是，一陣害羞情緒襲來，讓他喪失了這個機會。而沃爾夫則大膽得多，不但整日跟在華格納身邊，還與大師有過數次直接接觸。

在馬勒眼中,華格納的地位僅次於「樂聖」貝多芬。他曾經說過:「華格納一開口,其他人只有默默聆聽的份。」由此可見他對華格納發自內心的敬仰之情。他與兩位室友常常在鋼琴上瘋狂地練習《諸神的黃昏》(Götterdämmerung)等歌劇的片段,當他們激動直至忍不住引吭高歌時,房東太太會跑過來粗暴地把他們攆出去,但這根本阻止不了這些青年狂熱地追捧華格納。

至於安東·布魯克納(Anton Bruckner)這位極為謙遜有禮的天才,馬勒和同學們親眼目睹了他受到保守音樂界毫不留情地攻訐謾罵,其中旗幟最為鮮明的就是前面提到的那位評論家愛德華·漢斯力克。漢斯力克在 1880 年時也在維也納大學替馬勒上過課,當時他就樹立起了這樣的形象:他熱愛義大利詠嘆調那輕易就達成的感官的美感、法國滑稽歌劇的詼諧機智、史特勞斯圓舞曲以及奧芬巴哈(Jacques Offenbach)的輕歌劇那優雅流暢的旋律,就跟維也納那些無憂無慮、尋歡作樂、才華橫溢而又高貴優雅的上層人士一樣。他用維也納人那種樂觀的態度看待華格納、李斯特和布魯克納,把他們當成是充滿樂趣的感官世界的野蠻入侵者。凡是漢斯力克不贊成的論調,很快就會在《新自由報》頭版上以「專欄評論」的形式出現。

布魯克納常年遭受無端的詆毀和漠視,卻始終以雍容的氣度泰然處之,如此高尚的精神讓年紀輕輕的馬勒心馳神往。馬

勒在其一生中，也因捍衛華格納派的音樂理想而屢遭保守派指責，可是他從未屈服過一次 —— 這才是他得到的布魯克納的真傳。

　　當時布魯克納 52 歲，儘管受到了漢斯力克的極力排擠，但仍然孜孜不倦地在音樂學院裡教授和聲和對位法。馬勒並沒有正式選修他的課程，不過卻是最活躍的「旁聽者」。在上他的課之前，馬勒可能就已經聽過這位風琴師的種種逸事，包括他破舊而土氣的穿著、奧地利口音，以及他在課堂上一聽到祈禱的鐘聲就要雙膝下跪的習慣 —— 學生們對此竊笑不已。可是在音樂評論家馬克斯・格拉夫（Max Graf）的回憶裡 ——「我從未見過任何人像布魯克納這樣虔誠祈禱。他就像被釘在地上似的，內心深處散發出了光明。他擁有一張老農的臉龐，皺紋密布，像田壟一樣，可是在他跪下時，那張臉瞬間變成了傳教士的面孔」。

　　在布魯克納的課上，馬勒、他的室友沃爾夫，以及另一個好友漢斯・羅特（Hans Rott）常常聚在一起，與老師討論各種問題，消磨了不少時光。布魯克納興致勃勃地跟這些年輕人講述他的經歷，例如在 1876 年前往拜律特（Bayreuth）觀看華格納的《尼伯龍根的指環》（Der Ring des Nibelungen）首次全本演出。他繪聲繪影地描述演出的盛況，時不時閉上眼睛，沉醉在自己的回憶裡，讓這幾個小聽眾神往不已。

在與馬勒交談的過程中，布魯克納驚喜地發現師生二人在對音樂價值的諸多核心問題上的理解相當一致。例如，關於交響曲的創作價值，兩人都承認交響曲可以冗長，但希望享受浪漫的聽眾並不會認可這一觀點；兩人也都致力於準確地表達旋律和對位，拒絕把音符不加思考地胡亂混合。實際上他們是非常超前地提出了一種新的審美取向，即反對把音樂作為享樂、沉迷的對象，藝術在本質上並非對現實生活的美化。當兩人共同達成這種認識後，布魯克納高興地說他再也不需要他的兩個最得意的學生弗朗茲‧沙爾克（Franz Schalk）、約瑟夫‧沙爾克（Joseph Schalk）了。

1877 年，布魯克納的《第三交響曲》首演，這對於他和馬勒來說都是永生難忘的經歷，從此兩人結下了堅如磐石的情誼。這次首演簡直可以用「淒涼」來描述，由於樂團拒絕合作，以及有些不懷好意的人蓄意鬧場，聽眾們在演出過程中紛紛退場。當演出結束時，整個大廳空空蕩蕩，只剩下馬勒在內的寥寥數人。布魯克納極為傷心，耗費心血寫作多時的力作，就這樣被人無視，最終他收穫的只有蔑視和侮辱 —— 這簡直是不堪回首！

唯一安慰的是出版商提奧多‧拉提希主動提出要印行這首交響曲的管弦樂總譜和鋼琴縮譜，這也是布魯克納的交響曲的首次出版。這位眼光非凡的出版商在聆聽了樂團的排練和首演

之後，認為樂團演奏水準的低下不能掩蓋這部作品的光芒。至於鋼琴版的改寫工作，布魯克納交給馬勒和柯西桑諾夫斯基來負責。結果這兩位年僅 17 歲的年輕人不負眾望，出色地完成了這項工作。對於馬勒來說，這也是他第一次公開出版作品。布魯克納相當滿意，高興之餘把這首交響曲第二版手稿贈給了馬勒。

獲得恩師如此寶貴的贈禮，馬勒的感激和興奮可以想見。在這之後馬勒無論走到哪裡，總是要帶上這份手稿，那一個個飽含激情和夢想的音符，正是鼓舞他前進的最大動力。這場首演的慘敗，對馬勒心靈的觸動和他今後音樂道路的影響極大，他對生活在維也納的真正的音樂家的命運有了更為深刻的認識：一位超越常人的偉大藝術家，必定要承受超越常人的苦難，必定要讓這苦難成為磨礪自己的磨刀石。馬勒向恩師立下誓言：「致力於讓您的偉大作品獲得它本應得到的當之無愧的勝利，是我今後奮鬥的目標之一。」

馬勒的確做到了，從他 20 歲時踏上指揮這條道路起，直到他生命的終結，他從未忘記推薦、弘揚布魯克納的作品。在諸多重要場合，譬如 1900 年的巴黎世界博覽會上，馬勒都把恩師的作品作為重要演出曲目。1908 年馬勒剛到紐約時就指揮了布魯克納的全部交響曲。1910 年，馬勒放棄了自己交響曲的版稅收入，來交換布魯克納作品的出版權。

　　總之，馬勒在音樂學院的第二個學年裡確立了他對華格納和布魯克納的一生的忠誠。在這一學年裡，他與兩個室友都加入了「維也納華格納學會」，大大擴大了交友圈，結識了許多文學、哲學學生以及其他音樂家。對於從偏僻小鎮走出來的馬勒來說，這一年的生活讓他眼界大開，為後來的深造打下了良好的基礎。

人生的十字路口

　　在布魯克納的首演前還有一個略顯尷尬的小插曲，馬勒重考了兩次才通過了伊赫拉瓦的高中畢業考試，只有通過這個考試他才能選修大學的課程。其中的一篇沒有完成的論文，題目是《東方對德國文學的影響》，論述了其他民族的知識對德意志民族「富有生產力的影響」。他特別指出排斥中國的影響應當引以為戒，這個思想在他晚年依據唐詩創作《大地之歌》（Das Lied von der Erde）時得以更加明白地顯現。

　　1877 年秋，馬勒的補考已經通過，他終於可以在音樂學院選修大學課程了。他選了哲學系的課程、德國古典文學史、中古高地德語語言學以及希臘藝術史和藝術批評。同時，他退出了恩師艾普斯坦的鋼琴班，全心全意地投入到音樂史和作曲的學習中去了。但是，馬勒第三個學年的核心主題是，他進入了維也納大學學習並且大大地增長了知識，擴展了交友圈。他並不

是傳統意義上的「好學生」，他逃了很多課，不過把時間都用在了社團活動上了。

　　當時學生們流行組織各式各樣的社團，由此來區別「圈內人」與「圈外人」。其中一些社團主要討論政治和精神生活，最有名的是一個學術性的辯論俱樂部「維也納德國學生讀書協會」。在 1878 年時，這個協會的核心是以佩爾納施托佛和阿德勒為首的小團體，他們兩人後來都成了頗具影響的奧地利「左翼」政治家。由於他們探討時政問題讓政府感覺受到了威脅，該年 12 月 19 日，政府甚至下令取締這個協會 —— 由此可見學生的思維水準之高。

　　馬勒並沒有加入「讀書協會」，但是似乎曾經參加過一個與之相似的小規模的伊赫拉瓦學生團體 —— 一個文學辯論會。成員有他的老朋友西奧多爾‧菲舍爾（Theodor Fischer）、他的表親古斯塔夫‧弗蘭克，以及他的老同學也是他未來的法律顧問艾米爾‧弗洛因特（Emil Freund）。在菲舍爾的回憶中，他們熱烈討論文學和時事，興致來了常常在月色籠罩的維也納城中散步，到最後大家都「被浪漫主義的熱情徹底征服」。

　　在畢業後的兩年過渡期內，馬勒也積極活動，結交了一批圈內外好友。1878 至 1879 年，馬勒與維克多‧阿德勒（Victor Adler）和他的妻子愛瑪交往甚密。愛瑪的弟弟海因里希‧格勞恩（Carl Heinrich Graun）也成為馬勒的朋友。馬勒還結交了

醫生阿爾伯特・施皮格勒（Albert Speer）和他的妻子妮娜，這對夫妻也是阿德勒的朋友。「讀書協會」裡年輕的風雲人物西格弗里・里皮涅也是這個小圈子中的一員，並且成為他們的精神領袖。

在大學的最後一學年的第二個學期，馬勒選修了古典雕塑、荷蘭繪畫史和哲學史等課程。1878 年 7 月，馬勒從音樂學院畢業，他囊括了鋼琴演奏方面的好幾個獎項，一部鋼琴五重奏詼諧曲獲得了作曲的一等獎。如今他面臨著畢業之後何去何從的大問題。此時他已經放棄了做職業鋼琴家的夢想，因為在前一年他聆聽了鋼琴巨匠李斯特和安東・魯賓斯坦（Anton Rubinstein）的演奏，意識到自己並沒有那麼超凡的技巧。李斯特在 15 歲時就寫成了 12 首《超級技巧練習曲》的初版，魯賓斯坦與李斯特觀點對立，風格頗受爭議，但也是當時數一數二的鋼琴演奏家。這些鋼琴家們站在當時鋼琴演奏界的最高峰上，一個初出茅廬的小夥子想要一步步爬上去實在太難了。

但是當時他也沒有認真考慮過是否做一個指揮，因為當時的音樂學院中根本沒有專門教授指揮的專業。在此之前，馬勒唯一的管弦樂經驗是在音樂學院的管弦樂團中做定音鼓手。他滿心想著作曲的事情，著手寫作一部清唱劇（cantata）《悲嘆之歌》（Das Klagende Lied）。這部作品是他年輕時代創作的音樂劇作品中唯一完整保存下來的，腳本是他自己根據民間傳

說創作的一首詩。畢業這一年的秋天，馬勒又回到了維也納進修一些課程，同時繼續譜寫詞曲。當然，為了維持生計，他還在繼續做家教，儘管已經把開支降到了最低限度，他還是負擔不起高額的房租，在此期間被迫搬了十幾次家。

到了次年夏天，馬勒回到伊赫拉瓦老家，依舊做私人鋼琴教師。這次，他無可救藥地愛上了他的學生，當地郵務長的女兒約瑟芬娜・波伊索。馬勒似乎是在 1879 年 9 月寄給友人的信件中首次提及這個女孩的名字的，但到了下一年的復活節時，馬勒已經直接寫信給他「熱烈地愛著」的約瑟芬娜：「就在此時，我比以往的任何時候都更加接近我夢想的目標 —— 我們（啊，我多麼希望能夠說 —— 我們兩個）曾經如此熱切期盼的事情，很快將要實現！我還從未在任何人面前如此低聲下氣過。看啊，我跪倒在了妳的面前！」

然而這段戀情顯然並沒有得到女方親友的支持，1880 年 6 月，約瑟芬娜的父親寫信警告馬勒說：「在她這一方，從來沒有，也永遠不會對你有任何嚴肅的感情。」這時馬勒已經在寫獻給戀人的情詩，一共有三首，後來他還把它們譜成了曲子。

第一首歌〈獻給約瑟芬娜〉的最後兩節明白地展示了那個時候馬勒的美學理想：融合了席勒宣揚的「天真」和「傷感」的風格，排除了任何情色或感官的暗示，黯然情傷的愛情朝聖者必須在痛苦的荊棘路上艱難跋涉。詩是這樣寫的：

太陽如此親切地俯視著你，
你的胸中怎能還有悔恨與悲傷？
拋開煩惱吧，傷心的人啊，
在驕陽和藍天下盡情歡暢。
驕陽與藍天都無法使我歡暢，
但是我熱愛春天；
啊，我最想見到的就是她，
但她還在遠方徘徊流浪。

　　悲痛至極的馬勒從失戀的打擊中恢復過來後，清醒地意識到自己不能再做鋼琴教師這樣的零工了。他得有穩定的收入，「指揮」這個職業首次出現在他考慮的範圍內。他向之前出版布魯克納交響曲的出版商拉提希詢問，是否有合適的就業機會。後者建議他為自己找一個經紀人，並熱心地給他介紹了仲介人古斯塔夫·洛維。在一番商談之後，馬勒與這位仲介人簽下合同，請他幫自己找工作，並以自己薪酬的 5% 作為仲介費用。在此之後，兩人的合作關係持續了將近十年。

　　洛維給馬勒介紹的第一份工作是在哈爾溫泉劇院做助理指揮，馬勒認定在那兒指揮能給他帶來有益的經驗，於是很快就開始了這份為來哈爾溫泉度假和享受碘浴的富人們提供娛樂的職業。哈爾溫泉是個度假勝地，在這裡有個簡陋的小劇院，僅僅能容納 200 人。馬勒就在這個「地獄般的劇院」開始了自己的指揮生涯。這座木造建築一到雨天就到處漏雨，苦不堪言，而馬勒一人身兼數職：指揮、舞臺管理、檔案整理、行政監督，

甚至搬運工。他甚至得在樂隊休息的空閒時間推著他的頂頭上司，樂隊指揮茲維倫茲的小女兒的嬰兒車去散步。在此後的幾年裡他總是避免不了類似的大材小用的局面，常常被音樂之外的各種雜務浪費了太多時間。

馬勒此時指揮的曲子也僅限於奧芬巴哈、小約翰・史特勞斯和蘇佩（Franz von Suppé）的輕歌劇 —— 在華格納的全本上演需 15 個鐘頭的《尼伯龍根的指環》面前，這些區區兩三個小時便可演完的輕歌劇實在可用膚淺來形容。不過馬勒早年在這些偏遠的小劇院工作的經驗，讓他對劇院上上下下的行政組織、劇務管理、演出事務有了極為深入的認識，如果沒有青年時期的累積沉澱，想必他也不會有後來在維也納皇家宮廷歌劇院的「大手筆」。

不過，在當時的馬勒看來，指揮歌劇不過是過渡時期的權宜之計，他的心裡念念不忘的還是作曲。沒過多久，他就敦促洛維幫他找了份新的工作，同時他也趁著劇院的冬閒之際回到維也納繼續完成《悲嘆之歌》，最終在 1880 年的 11 月 1 日大功告成。樂友協會自 1875 年起設立了貝多芬獎，獎勵音樂學院的在校學生和校友的創作，馬勒把自己這部得意之作拿去參賽，可是半個獎項都沒拿到。評審委員會牢牢地被保守派陣營把守：布拉姆斯、漢斯・里希特（皇家歌劇院音樂總監，在未來與馬勒共事）、約瑟夫・黑爾梅斯伯格以及卡爾・戈德馬克（Karl Goldmark）等，可以想見馬勒受到垂青的可能性並不

大。不僅是馬勒，他的好友羅特也因作品不被承認而備受打擊。在坐火車前往阿爾薩斯的路上，羅特徹底喪失了理智，在一位同車的乘客正要點燃雪茄時，他忽然警告說布拉姆斯在車廂中裝滿了炸藥。不久羅特就完全瘋了，四年後死於一家瘋人院。

馬勒提及這件事時總是十分懊惱：「在我 19 歲那年每個月在哈爾劇院賺 30 個荷蘭盾，然後從一個小劇院到另一個小劇院流浪了很多年。如果音樂學院把 500 荷蘭盾的貝多芬獎獎金頒發給我，我的人生將因此全盤改寫。我也不必跑到萊巴赫去，我這整個該死的歌劇生涯也可能不復存在了吧！」

西方大學裡的社團組織形式與國內大學社團組織很不一樣。很多時候，學生想要進入某個社團只能透過現有成員的邀請，成功了之後則可以憑藉該社團成員的資格參加集會等。我們最熟悉而又最陌生的社團恐怕是耶魯大學的祕密菁英社團「骷髏會」（Skull and Bones）了。骷髏會每年只吸收 15 名耶魯大學三年級學生入會，成員包括許多美國政界、商界、教育界的重要人物，其中誕生了三位美國總統以及多位聯邦大法官和大學校長。他們的活動根據地是校園內的一幢希臘神廟式的小樓，從不對外開放。成員們也從不在公共場合談起社團內的事情。當然這是最極端的例子，其他的學生社團可能並沒有如此嚴格的規定，但是志趣相投的學生建立起緊密的聯繫，在漫漫人生路上相互扶持的事情則是很常見的。

第三章　輾轉於小劇場

第三章
輾轉於小劇場

在萊巴赫和奧爾米茲

　　雖然馬勒一開始並沒有打算從事歌劇這行，不過依他凡事追求完美的性格，他指揮歌劇時倒也是全力以赴，因而他才能夠在指揮界逐漸嶄露頭角，最終成為音樂史上首屈一指的指揮家。

　　馬勒生在一個歌劇盛行的時代，西歐和中歐幾乎每個稍微有點規模的城市都擁有自己的劇院。在沒有電影、電視和電腦的那個時代，歌劇院毫無疑問成了地區文藝活動的中心。消磨一個愉快的夜晚最好的辦法，莫過於一家人扶老攜幼去欣賞一場歌劇、輕歌劇或者是舞蹈演出。歌劇院的水準參差不齊，有些小劇院的演出水準低劣到了可笑的程度，但是對於青年音樂家們來說，這些劇院正是磨練自己的好地方。如果樂手們能夠認真鑽研，提高自己的演奏技巧、培養樂隊的團隊合作能力、把曲目出色地展現在觀眾面前，那麼一間將要倒閉的劇院也可能瞬間成為大家爭相追捧的熱門劇院。

　　剛剛從地獄般的哈爾溫泉逃出來的馬勒，又透過仲介人歷任了萊巴赫和奧爾米茲兩地類似的職位。這兩個歌劇院都只是初具規模而已，各方面條件都不能與大劇院相提並論，這讓馬勒頗為沮喪。「不知道還要在這樣的破地方待多久呢！」每天睡覺前，他總是這樣默默地問自己，但是當第二天的陽光照進臥室時，他又精神百倍地開始計劃這一天的工作。

　　無論與他共事的是多麼年輕稚嫩或是水準不高的樂手，無論樂團編制有多麼小、樂手數量多麼欠缺，馬勒總是想盡辦法安排。他近乎偏執的頑強意志，讓他在極為困難的條件中創造出了盡可能最好的演出效果。據說有一次在演出弗洛托（Friedrich Adolf Ferdinand von Flotow）的歌劇《瑪塔》（Marta）時，一名歌手沒有登臺，馬勒只好用吹口哨的辦法唱了這部分旋律。還有一次演出古諾（Charles-François Gounod）的《浮士德》（Faust）中的《士兵合唱》（Soldiers Chorus），結果男聲合唱團只到了一個人，馬勒面帶一絲苦笑，走上舞臺唱起了路德教派的〈堅強的堡壘〉。從這些流傳的逸事中，我們彷彿可以看到馬勒「知其不可為而為之」的堅定信念——對任何人來說這都是成功的必備素養。

　　從 1881 年 9 月到次年 4 月，馬勒在萊巴赫地方劇院待了半年多，指揮了大約 50 場演出。唯一值得安慰的是，他推出的劇碼還算等級不差，而且類型多樣，從普通的輕歌劇到夾帶音樂的話劇作品，包括古諾的《浮士德》（Faust）、威爾第（Giuseppe Verdi）的《遊唱詩人》（Il trovatore）、莫札特的《魔笛》（Die Zauberflöte）、貝多芬的《艾格蒙特》（Egmont）、孟德爾頌的《仲夏夜之夢》（Ein Sommernachtstraum）、韋伯（Carl Maria Friedrich Ernst von Weber）的《魔彈射手》（Der Freischütz）和弗洛托的

《瑪塔》等。這位年輕的指揮在掌握技藝的同時也在學習這些歌劇，在樂手和歌手們的各種理解中，他始終堅持自己的立場。

　　馬勒在萊巴赫還曾為官方活動奏樂，有一次是在慶祝卡尼奧拉公國議會開幕式的一場盛大晚會上演出。萊巴赫是公國的首府，這個公國 40% 的人口是斯洛維尼亞人，其餘 60% 是德國人和駐軍。當天他指揮的是貝多芬的《艾格蒙特》序曲，它是鮑恩菲爾德的喜劇《粗俗與浪漫》的開幕曲。這些場合雍容華貴的氣氛為當時愈來愈緊張的政治局勢粉飾太平，馬勒身為一個指揮家，一生中不得不多次面對這種場合。事實上，從他最早在伊赫拉瓦以「鋼琴神童」的身分出現在大眾面前時，他就與藝術的公共功用和官方功用建立起了密不可分的聯繫。他的演奏曾被用來慶祝皇家婚禮、各種大小紀念日以及為學校或是災區慈善募捐。

　　通常情況下，馬勒的指揮都能夠從當地的德語和斯洛維尼亞語報紙上獲得肯定的評論。在帝國南方的這個小地方，他首次指揮了莫札特、貝多芬和威爾第等人的作品，並且舉行了身為獨奏鋼琴家的最後一次公演。另外，1882 年 9 月，馬勒在伊赫拉瓦的鎮劇院指揮了蘇佩的《薄伽丘》（Boccaccio），這場演出他的父母一定也出席了。

　　在度過了 1882 年在伊赫拉瓦教授鋼琴的過渡期後，1883年 1 月起，馬勒在奧爾米茲鎮的皇家市立劇院擔任指揮。這裡

的情形更加糟糕，馬勒甚至不能夠自由選擇劇碼，成天上演的都是威爾第和梅耶貝爾（Giacomo Meyerbeer）的歌劇，但是聽起來很不可思議——這正是他所希望的。在寫給語言學家弗里德里希·洛爾的信中，他向親密好友大倒苦水：

「我只是覺得振作不起來，好像一下子從天上掉到凡間了。從我跨進奧爾米茲劇院大門的那一刻起，我就好像是在等候末日審判。如果把一匹好馬跟一頭牛套到一輛車上，那匹馬也只能乖乖拉車了。我都不敢見你，因為我自己都覺得自己面目可憎。……我幾乎總是獨來獨往，當然排練時除外。直到目前，感謝上帝，我指揮的還都是些梅耶貝爾和威爾第的劇碼。我成功地把華格納和莫札特排除在外，我可受不了《羅恩格林》或者是《唐·喬望尼》（Don Giovanni）在這裡被人糟蹋！」

在另一封寫給在維也納結交的新朋友弗里茲·魯爾（Fritz Rühl）的信裡，馬勒傾訴了自己崇高而嚴肅的藝術理想在此被踐踏的痛苦，這也是古往今來剛剛邁入職場的新人共同的心聲：「這一次他們練習得更加賣力一些，儘管這僅僅是表達對我這個『理想主義者』感到難過的方式。因為那種認為一個藝術家能夠全身心地投入到藝術活動中去的想法，在他們看來是天方夜譚。有時候，我帶著火一樣的熱情希望能夠感染他們，但是換來的只是他們吃驚的表情和心照不宣的微笑。這時，我好像被從頭到腳潑了一盆涼水！我真想奪門而出，永遠離開這鬼地

方。只是我明白現在我是在為我的大師們受苦，而且或許有一大我能在這些可憐蟲的靈魂裡點亮一個火花，這種想法賜給我力量。」

1883 年 2 月 14 日，奧爾米茲的人們驚訝地看到這個平日裡看來頗有修養的年輕人「在大街上精神錯亂一般狂奔，放聲大哭」。人們都以為他父親辭世了，但事實並不是這樣，前一天去世的是華格納。如果馬勒沒有極其敬業的態度，他是無法強打起精神應付種種瑣事的。到了 3 月，馬勒就離開了這個備受煎熬之地，回到維也納。

這時的他開始蓄起大鬍子，讓自己看起來更加成熟一些。他又委託洛維給他另找一份工作，同時開始著手寫作一些樂曲，但是這些作品後來都沒有完成。在事業不順的打擊之下，馬勒身上桀驁不馴的特徵越來越突出，同窗弗里德里希‧艾克斯坦這樣描述他：這時候他走路的樣子已經充滿了他自己的風格了，他那不同於常人的火爆脾氣也開始逐漸顯露。他的面容中透露著智慧，卻時時繃得很緊，臉龐瘦削，表情豐富，下巴上蓄滿了棕色鬍子，說話時帶著濃濃的奧地利口音。無論走到哪兒腋下都夾著幾本書。

在前一年，馬勒在維也納的朋友們在拜律特觀看了華格納的《帕西法爾》（Parsifal）的首演，當時他還在萊巴赫工作。此時賦閒的他在 7 月中旬也去那裡看到了這部歌劇的演出，感

動不已：「最偉大，而最痛苦。我真應該把它所有神聖的東西留在身旁，伴我終生。」他去拜律特的路費來自於在卡塞爾皇家普魯士宮廷劇院試用一個星期的收入，一個月後他就與這家劇院簽訂了正式合約，開始了將近兩年的德國腹地指揮生活。

在卡塞爾

　　初到卡塞爾劇院的馬勒一定如飲甘泉，這裡的條件比他待過的所有劇院都好得多：合唱團有 38 人，管弦樂團編制 49 人，並且還有專業水準的聘約歌手陣容。到了 10 月他被正式授予「皇家音樂和聲樂指揮」一職，看起來前途一片光明。

　　但是實際上並不是那麼回事，馬勒處處受制於首席指揮威廉‧特萊伯。後者的職責是按照符合「皇家」劇院身分的風格來管理劇院，也就是像管理軍事學校似的統轄著劇院的一切。馬勒不僅必須把所有的排練都寫成報告，還得遵守不得與女歌手單獨排練的規定，這是為了規避孤男寡女之嫌。演出曲目如果有任何調整都必須經過審批，而包括馬勒在內的所有樂團成員若有遲到、亂發脾氣等行為都會一一記載在考核簿中。現有的紀錄表明，馬勒在 9 月剛來時就被罰款了兩次：一次是因為「在排練和演出期間穿著帶跟的靴子產生噪音」；一次是在合唱隊的女歌手中「引發一陣笑聲」。這位首席指揮的刻板風格可見一斑。

　　在最關鍵的演出問題上，特萊伯把重要劇碼全部包攬，只分配給馬勒一些法國、義大利的歌劇，或者是不太出名的德國歌劇，如弗洛托等作曲家的作品。他的另一個差事是提供「特定場合需要的音樂」，只要劇院有要求，馬勒就得奉命改編或是譜寫一些樂曲以供演出之需。1884 年 6 月，為了舉辦一場演唱歌劇選段的慈善音樂晚會，馬勒很快譜寫出了全套組曲。這組曲子是用來搭配「舞臺活畫」（在舞臺上由活人扮演的靜態畫面）的，內容改編自舍菲爾的敘事詩〈薩金根的小號手〉（Der Trompeter von Säckingen）。這首敘事詩很受作曲家們喜愛，根據它改編的曲子和歌劇有不少，馬勒的這個版本頗受歡迎。但是後來他並不承認這部作品，並把它毀棄了，可能是因為這部作品主題比較保守，根本不能拿給自己信仰社會主義的朋友們看。

　　這種仰人鼻息的生活當然是誰都不願意過的，馬勒逐漸萌發了離開這裡的念頭。這時卡塞爾舉辦了一場音樂盛事，對馬勒之後數年的人生影響不小。遠近聞名的大指揮家漢斯・馮・畢羅（Hans Guido Freiherr von Bülow）帶著著名的梅寧根宮廷交響樂團（Meiningen Court Orchestra）來到卡塞爾作兩場演出，在他指揮下的樂隊好像被施了魔法一般發出神奇的音響效果，讓台下的馬勒聽得如癡如醉。說起來這位畢羅本來還是華格納陣營的大將，華格納曾經指定由他擔任《紐倫堡的

名歌手》（Die Meistersinger von Nürnberg）和崔斯坦與伊索德（Tristan und Isolde）的首演。但是畢羅的妻子，也就是李斯特的愛女柯西瑪，拋棄了他，與華格納結婚了。這番情變讓畢羅對華格納恨之入骨，自然而然投奔布拉姆斯陣營了。

　　此時的馬勒少不更事，他很想拜畢羅為師，加上一心想跳出卡塞爾這個苦海，所以一衝動就給畢羅寫了一封相當唐突、近似於求救的信。信中表示希望能夠以學徒的身分為他效勞，「任何您想到的事情我都樂意去做」。但冷酷的畢羅收到信後把它轉交給了特萊伯，特萊伯又把它交到了劇院總監吉爾沙的手上。這下馬勒在劇院陷入了極為尷尬的境地，偏偏吉爾沙還不願意放人，馬勒只好硬著頭皮每日來劇院上班。

　　值得一提的是，馬勒在工作不順之餘卻在感情上有了寄託。他愛上了當地的一名女歌手喬漢娜‧里希特（Johanna Richter），在寫給友人的信裡，他說：「與卡塞爾的戀情已經開始了狂熱的進程，它讓年輕狂暴的靈魂無法再擺脫開它的魔力。」不過這個轟轟烈烈的愛情故事很快以失敗告終，在 1884 年的最後幾個小時裡，這位女士在自己的房間裡結束了這段戀情，把孤獨的馬勒趕到 1885 年的大街上。只有教堂裡傳來隱約的鐘聲和唱詩班的聖歌安撫他受傷的心：「似乎是那位偉大的世界舞臺的指導有意造就一個完美的故事。那晚我在自己的睡夢中哭了一整夜。」

　　雖然馬勒愛情失意，不過在這段經歷的激發下他寫出了第一部傑作——帶有自傳性質的聲樂套曲《旅行者之歌》(Lieder eines fahrenden Gesellen)：「我將我寫的一整套歌曲題獻給她，或許我可以借這部曲子告訴她一些她不知道的事情。這套歌曲表現的是一個被命運戲弄的流浪漢，行走在冷暖無常的人世間，永無止境地漂泊的故事……」這首曲子裡透露出了無盡的寂寞之感，他流浪各地無所歸依的心境，以及在卡塞爾忍受的折磨也在曲中纖毫畢現。這些歌曲的一部分旋律在後來他的《第一交響曲》中得到了進一步的引用發揮。

　　不過這段時期，馬勒終究是做了一件揚眉吐氣、振奮人心的事情。當時，市政當局籌劃在 1885 年 6 月 29 日至 7 月 1 日舉辦一個音樂節，目的是弘揚愛國主義情感。這種情感在當時的卡塞爾是一種「時尚」，要知道這裡可是德語童話傳說的中心之一：格林兄弟曾經在那兒工作過，阿爾尼姆 (Ludwig Achim von Arnim) 和布蘭塔諾 (Clemens Brentano) 的《少年魔法號角》(Des Knaben Wunderhorn) 最初也是在那兒出版的。馬勒受命擔任音樂總監一職，計劃演出的重頭戲是孟德爾頌的清唱劇《聖·保羅》和貝多芬的《d 小調第九交響曲》。除了歌劇院的管弦樂團之外，還計劃召集四個合唱團一齊出演。這是卡塞爾地方上的一大盛會，首席指揮特萊伯認為自己才應該是音樂節的總監，如今馬勒居然凌駕於他之上，這讓他極為不

快。他向劇院總監吉爾沙提出撤換馬勒，不過這時候馬勒已經從洛維那兒得到消息，說萊比錫歌劇院有空缺職位，便打定主意排除千難萬險也要把這場音樂節統籌完成。

接下來發生的事情，讓馬勒第一次見識到了德國反猶情緒的黑暗面。特萊伯負責一部分排練事宜，他趁機在樂隊中挑撥離間，聲稱他做了苦差事，正式演出的美名卻讓一個猶太人奪去。劇院樂團迫於首席指揮的威勢只好退出演出，於是特萊伯就幸災樂禍地觀賞馬勒無米下鍋的窘迫樣子。

不過馬勒怎麼會是平庸之輩，眼前的困境反而激發出了他無限的鬥志。他立即向鄰近的城市徵調樂手，甚至一個軍樂團都拿來充數。馬勒隨即在一個巨大的步兵操練大廳裡給這支雜牌軍施以魔鬼般的訓練，樂團和歌手們達到了他們從未想像過的高水準。正式演出之日，隨著馬勒手上特製的長指揮棒的揮舞，500 人的龐大樂隊有條不紊地演奏起來。前幾個小節剛剛奏出，下面的觀眾就開始露出難以置信的神色。沒等演出的最後一個音符奏響，觀眾席中就不約而同地爆發出一片「Bravo！」（好極了！）的叫好聲，掌聲、歡呼聲和口哨聲許久不停，他們從來沒在這個小城中聽到過如此激動人心的宏偉篇章。

卡塞爾人感激馬勒給他們帶來的美妙體驗，授予馬勒一頂桂冠、一枚鑽石戒指和一只金錶以表達謝意。一位布拉格的大學教授在聽了貝多芬的交響曲後興奮地集結了一個小團體，寫

了一封長長的感謝信遞交給他，聽過演出的人們紛紛跑來在信上簽下自己的名字。布拉格人總是喜歡去「民族歌劇院」之類的地方欣賞歌劇演出，不過在馬勒指揮華格納的歌劇時，布拉格街頭卻流傳開了這樣一首詩：

> 在模糊不定的衝動面前我們渴求的，
> 你給我們塑造成堅實的形狀，
> 在陌生的旋律飄揚的地方，
> 你重新為德意志舞臺注入力量。
> 你展現給我們的，是在強烈的熱情中，
> 我們一向看見、回憶和感受的過往，
> 你讓一個腐爛的世界消失殆盡，
> 你創造了一個世界，新鮮的旋律蕩漾。

　　馬勒一夜成名後，卡塞爾這個小地方更顯得不是他的長居之地。經過訂立合約的雙方的同意，馬勒提前解除了合約，終於擺脫了這個令人不快的劇院。由於萊比錫的工作還得等上一年才能接手，在這段過渡期，他暫時在布拉格的劇院落腳。

在布拉格

　　馬勒原本只是打算藉布拉格的工作機會填補空檔，沒想到從 1885 年 8 月到 1886 年 7 月這短短的不到一年的時間，卻成為他早年音樂生涯中發展最快的一段時期。

　　當時的布拉格，捷克人口與德國人口的比例幾乎是二比

一或是三比一，捷克風格的作品大行其道。當他 1885 年來到
布拉格的時候，當地的捷克國家劇院轟轟烈烈地上演著史麥
塔納 (Bedřich Smetana)、德弗札克 (Antonín Leopold
Dvořák) 和俄國作曲家們的作品 —— 當然這些作曲家在今天
看來都是民族樂派的中堅力量。史麥塔納是「捷克民族音樂的
奠基人」，在馬勒到來的前一年剛剛離世，而德弗札克則正值
壯年。在這座為捷克人服務的國家劇院修建之前，捷克的戲劇
不過是每週演出兩三個下午，觀眾多是卜層階級。直到捷克人
修建了一個小的臨時劇院，經過 20 年的發展壯人，終於成了現
在金碧輝煌的國家劇院，這給捷克人帶來莫大的欣慰。

　　與之相反，馬勒要任職的這家暮氣沉沉的皇家德意志歌劇
院卻無人問津，這裡急需一個新的指揮來個人換血。歌手出身
的劇院負責人安傑羅・諾伊曼 (Angelo Neumann) 相當有經
營頭腦和專業眼光，他一眼就看出馬勒並非泛泛之輩，便在他
身上下了個賭注，對他極少約束，讓他在這裡一展長才。實踐
證明他是對的，德國人很快回到了這座劇院。諾伊曼組建了新
的劇團，開創了一個無比活躍的新階段，每個晚上都有戲劇或
歌劇上演，場場爆滿。

　　到了布拉格沒多久，馬勒就有機會首度指揮華格納的歌
劇。這時候他得以大膽嘗試的原因是劇院的首席指揮安東・塞
德被紐約大都會歌劇院以重金挖走，而另一名首席指揮路德維

希‧史蘭斯基頗具雅量，十分樂意把分內的工作分給新來的年輕人。所以馬勒名義上是副指揮，實際上大權在握。12月，他受命負責推出這個演出季的兩場大製作：《萊茵的黃金》（Das Rheingold）與《女武神》（Die Walküre），這兩部歌劇的演出都用了拜律特的華格納歌劇的道具布景。

之後，馬勒又承擔起了莫札特的《唐‧喬望尼》的演出，這部歌劇原本應該是由史蘭斯基負責的，但是他卻以它從未在布拉格受歡迎為理由推辭了。這真是讓馬勒心情大好，他指揮的曲目越來越有分量，名聲也蒸蒸日上。貝多芬的《d小調第九交響曲》和《費德里奧》（Fidelio），華格納的《紐倫堡的名歌手》和《唐懷瑟》，都是他在這一年裡指揮的力作。因為演出十分成功，馬勒還邀請家人來觀看自己的指揮。儘管他的母親因為常年的疾病而未能成行，不過弟弟妹妹中肯定有人如約前來。多年前伯恩哈德的音樂投入終於有了回報，馬勒開始為這個猶太家庭爭光了。

雖然這些作品得到了絕大多數觀眾的好評，不過也有一些樂評家並不喜歡馬勒的指揮風格。他的動作過於引人注目、令人眼花繚亂，對音樂的詮釋也與以往不同，有強烈的力度對比，常常運用彈性速度，力圖挖掘曲譜中蘊藏的音樂精神。他並不總是按照樂譜的指示演奏，而是根據作曲家的思路進行合情合理的改編。特別是當時樂器製造業發展迅速，一部分曲子

的演奏如果採用新的樂器和配器會產生更好的音響效果。馬勒的大膽創新無疑充滿爭議，聽慣了傳統演奏方式的人可能會舉起雙手贊成革新，也可能會口出狂言妄加詆毀 —— 這是古往今來的創新和變革不可避免的代價。

　　在布拉格如此的成功，讓馬勒感到有些後悔，他太早接下了萊比錫的聘約。而萊比錫，這座哺育過巴哈和舒曼的德國音樂名城，將以怎樣的態度對待這位乳臭未乾的指揮？他不得而知。他在布拉格是個有實無名的首席指揮，大權在握，而且這裡的空氣十分自由，因為大家都是奧地利人 —— 儘管大街上飄蕩著捷克語和德語兩種語言。這一點不像在卡塞爾，雖然周圍的人都說德語，他卻受到了異鄉人的待遇。何況，當時的萊比錫劇院是由聞名遐邇的指揮巨匠阿圖爾‧尼基許（Nikisch Artúr）掌控，做他的副手恐怕不會有什麼選擇曲目的權力吧。

　　在布拉格，馬勒首次嘗到了自由指揮的滋味，他深深地認識到這一點極為重要。只是現在再怎麼多想也無濟於事，簽下的合約必須履行。而且，布拉格的副指揮一職讓他名聲大振，萊比錫的劇院是不會放走他的。

在萊比錫

　　萊比錫是德國東部的第二大城市，這裡本來是繁榮的商業中心，以書店、印刷業和圖書館著稱。直到 18 世紀，音樂活

動才慢慢興盛起來。其中，著名的「西方音樂之父」約翰‧塞巴斯蒂安‧巴哈在當地的聖‧湯瑪斯教堂任歌詠班領唱長達 27 年，直至去世，這對萊比錫音樂事業的發展發揮的作用厥功至偉。起初是在上層社會人士家中或是咖啡館中舉行小型音樂會和獨奏會，後來參與音樂活動的人越來越多，直至成立了演奏協會。萊比錫也成了當時德國音樂界當之無愧的領導者，著名的萊比錫布商大廈管弦樂團，已有超過兩百年的歷史。樂團歷史上最有名的首席指揮，即 1835 年上任的浪漫主義作曲大師孟德爾頌。另外，這裡還是馬勒最敬仰的華格納的出生地。

　　可以說，馬勒 1886 年到達這裡時，各方面條件都很好，無論是寬敞氣派的劇院，還是水準頗高的觀眾，都很合他的意。萊比錫歌劇院是德國最重要的歌劇院之一，一共可以容納 1,900 名觀眾，舞臺也能上演最大型的製作。劇院當時的負責人是馬克斯‧史泰格曼，他把劇院各項事務打理得井井有條。劇院管弦樂團也是全歐洲首屈一指的龐大編制，光是固定編制就有 76 人，而布拉格才不過 52 人，而且種種設施也日臻完美 —— 這正是馬勒希望有朝一日能夠供自己指揮的。

　　起初，尼基許在曲目分配問題上也不算小氣，馬勒到任後的兩個月內就得以指揮華格納的《黎恩濟》（Rienzi）和《羅恩格林》、韋伯的《魔彈射手》、莫札特的《魔笛》和阿萊維（Jacques-François-Fromental-Élie Halévy）的《猶太少女》

（La Juive）等歌劇。馬勒獨樹一幟的指揮風格讓萊比錫的觀眾和樂評家們耳目一新，與布拉格音樂界的意見一樣，這裡也出現了強烈支持和極力反對的兩種截然不同的聲音。大致來說，還是支持和鼓勵的聲音居多，尼基許本人也對他的風格十分稱道，樂手們也訓練有素，聽從指揮，指揮和樂手之間沒有什麼不可調和的對立問題。

　　無論如何，馬勒可是一位「難纏」的指揮，雖然他不帶惡意，不過他會不惜一切代價求取一場完美的演出。對於任何一部作品，他都把它當作自己作的曲子一樣認真對待。如果曲子演奏的難度很高，一般的樂手往往會跟指揮討價還價，看看能不能稍微放鬆一點要求。但是在馬勒這兒這種事情完全不可能發生，苛刻的指揮總是希望樂手們能夠超水準發揮，以期獲得最好的演奏效果。他的指揮棒下永遠不會有濫竽充數的事情發生，他敏銳的耳朵能夠捕捉到任何樂器發出的聲響，哪怕是離他最遠的低音提琴手拉錯了半個音他也能準確無誤地指出。不過他一直都是對事不對人，事情過後就完了，再也無所記恨。

　　所以樂手們對他的評價也分成截然不同的兩派：偷懶不擔責任的人討厭他的獨斷專行、喜怒無常，認為這個年輕小夥子做事過於認真執著，最不能忍受的是他常常當著所有人的面毫不留情地指責年齡、資歷遠遠長於自己的樂手。但是勤懇練習的人則覺得這位指揮風趣爽朗、和藹可親、見識不凡，在細節問

題上永不敷衍將就，是個真正追求完美的藝術家。總之，他身上沒有什麼「中庸」一說，總是在大喜大悲、大開大闔的兩極上變動。就像一位紐約愛樂樂團的成員說的那樣，樂手們一旦了解了他的思想就可以「一無所懼」。

馬勒在萊比錫度過了一段稱心如意的時光，但不久他就感到現狀並不那麼令人滿意。他躍升的空間被尼基許牢牢占據，目前他只能指揮華格納的早期作品。雖然他的表現不凡，可是尼基許德高望重，一時間也不可能把這個後生小子推到比自己還高的地位上去。劇院總監史泰格曼為了安撫馬勒，只能開出一些空頭支票給他，比如答應下一季的《尼伯龍根的指環》的四部劇演出由兩人分攤之類。結果尼基許不管怎樣也不肯退讓，這像是給了馬勒一記重錘 —— 他怎麼能屈居人下做副手呢？

1887 年初，正當馬勒四處尋找新的發展空間時，尼基許病倒了，所有劇碼的演出重擔一下子全落到了馬勒一個人頭上。這正是他求之不得的事情，雖然極為辛苦，幾個劇碼同時排演，他忙得連坐下來休息的閒暇時間都沒有了。不過馬勒是痛並快樂著，他知道這樣獨攬大權的機會難得。賣命工作最終換來了觀眾們的熱烈捧場，不過報刊上的評論卻反應平平。

於是在 1887 至 1888 年的樂季中，馬勒指揮了 54 部歌劇的 200 多場演出，相當於幾乎每天都有劇碼上演，這是怎樣驚人的

工作量！而就在這段時期內，他居然還抽空與大作曲家韋伯的孫媳婦瑪麗安‧瑪蒂爾達‧馮‧韋伯（Marion Mathilde von Weber）談了場戀愛，馬勒旺盛的精力真是令人嘆為觀止。

韋伯女士比他年長七歲，這段戀情可以說是不合世情的醜聞。兩人眼見這段戀情快要暴露時商量著一起私奔，不過韋伯女士終究沒有出現。這讓馬勒深感失望之餘也有一種如釋重負之感，他的光明前程不能葬送在兒女私情上。何況他家裡還有一群弟弟妹妹要靠他接濟，不能說走就走。

這段戀情雖然失敗，但是與韋伯一家的結識倒也促成了馬勒唯一一次的歌劇創作。在一次慶祝歌劇排演成功的小型聚會上，馬勒喝了點酒後興致很高，滿面紅光。韋伯見機拉住他，給他塞了一摞手稿——這是他的祖父留下的喜歌劇《三個品脫》（Die Drei Pintos）的殘稿，希望對方能把這部作品續完。出於對前輩作曲家的敬仰，以及與韋伯一家的交情，馬勒當即愉快地接受了這個任務。

1888年1月他在萊比錫指揮這部歌劇的首演，大獲成功。所有重要的評論家，包括漢斯力克，都對這場首演做出了評價。許多劇院的經紀人和音樂總監紛紛出席，他們中的一部分人也在自己的劇院中上演了這部引發多方議論的歌劇。當時柴可夫斯基（Pyotr Ilyich Tchaikovsky）也在萊比錫，他欣然出席了此次首演。理查‧史特勞斯在1887年秋季首次來到萊比

錫做客座指揮，並第一次與馬勒會面。他也觀看了此次演出，並給導師漢斯・馮・畢羅寫信，熱情稱讚了這部作品。從觀眾和樂評界的熱烈迴響中，馬勒增加了不少作曲的信心，他身為「完成了《三個品脫》的萊比錫指揮」的名聲很快就響徹歐洲。

　　在萊比錫，馬勒的指揮生涯算是正式走上正軌，日益增長的自信讓他剃掉了大鬍子，留起了寬寬的上髭。他也逐漸養成了嚴格的作息習慣——在接下來的許多年歌劇季中他都這樣工作——每天早起工作或讀書，然後開始他那異常嚴苛、經常激發樂隊高昂情緒的早上排練；每天下午則先到咖啡館打發時光，接著長時間地散步；回到劇院後處理各種雜務以及進行晚上的演出；最後與朋友們共進晚餐，例如劇院總監馬克斯・史泰格曼或是韋伯一家等。究其一生，馬勒在指揮和作曲方面都獲得了極為驚人的成就。這份成就來之不易，除了他生來擁有的天賦和熱情之外，他身上那極強的自制力和不懈的努力才是成功最好的助推器。

第一交響曲——「巨人」

　　1888 年，尼基許計劃跳槽到布達佩斯皇家歌劇院一事還沒有著落，而此時他的身體還未完全康復，一直在向劇院告假。劇院的絕大部分工作還是由馬勒承擔，這雖然給了他很大的自由發揮餘地，不過馬勒對現狀愈發不滿了。一來在尼基許之下

難以有更廣闊的發展空間，二來繁忙的排練演出事務嚴重地占據了他作曲的時間。

馬勒的一生都在劇院中忙碌，「指揮」這種為前輩作曲家發聲的工作一方面可能會壓抑他的個性訴求，但另一方面也促成了在作曲上的強力反彈──馬勒的交響曲極富特色，藝術水準也極為高超，被稱之為「交響曲的終結者」。他的交響曲總體來說有四個特點：第一，不限於四個樂章，馬勒一生中寫下的九首交響曲中，只有第一、四、六、九交響曲是四個樂章，其餘都超過四個樂章；第二，交響曲的編制很大，即管弦樂團的規模十分龐大，如第二交響曲就有 16 把低音提琴，這在古典時期是難以想像的驚人編制；第三，樂章長度很長，有的樂章長度相當於古典時期的一個交響曲；第四，他的交響曲通常是管弦樂與人聲的交響，特別是著名的《第八交響曲》，被稱為「千人交響曲」。

這裡我們特別要介紹的是，人聲與管弦樂相結合，「世紀末」的藝術風格便清楚地呈現出來了。所謂「世紀末」，特別指 19 世紀末的美術、文學、音樂等藝術作品的風格，人類的文化發展已經走到了非常成熟、細緻的階段，轉而開始有了頹廢衰敗的趨向。那是一種物質上極度豐盛，精神上卻焦躁、恐懼，瀕臨憂鬱、崩潰的人文精神與生命態度，這種氛圍一直延續到第一次世界大戰才告終。因此，當時的音樂中一般充斥著

強大的撕裂壓力，一端是對遙遠的古典時期的追憶與幻想，一端是把希望寄託於未來的世界，因此，馬勒的每首交響曲幾乎都有葬禮樂段，也就不足為奇了。

此時馬勒已經開始著手準備兩部大製作，這兩部作品都成為他後來交響曲的一部分。一部是交響詩〈巨人〉，這是他的《第一交響曲》的前身。另一部作品是題為〈葬禮〉的大型葬禮進行曲，這後來成為他的《第二交響曲》的第一樂章。《第一交響曲》可以說是馬勒最為自然清新，也是最為人熟知的作品了，到目前為止有上百個錄音版本，幾乎當代所有名指揮涉及馬勒的作品時都會指揮《第一交響曲》。

《第一交響曲》原本有五個樂章，而且都有標題，分別是「無限的春天」、「花」、「滿帆」、「擱淺」和「從地獄到天堂」，不過後來馬勒去掉了具有小夜曲風格的第二樂章，並且捨棄了所有標題，成為四個樂章的交響曲。在創作此曲時，馬勒受德國浪漫時期著名詩人尚‧保羅（Jean Paul）的影響頗深，他的小說《巨人》（The Titan）是這部交響曲的直接構思來源，因此它又被人稱作《巨人交響曲》。

第一樂章是《旅行者之歌》第二首歌曲〈清晨我越過田野〉的延伸。樂章開始的導奏長度達到四分鐘，總譜的第一面寫滿了巨大的音符，高低音涇渭分明，長笛奏出鳥鳴的聲音，一派清晨的景象。全曲中有許多四度音程的音，因為馬勒兒時住在

軍營附近，對號角有強烈的依賴感，所以音樂中號角的比例也很大。第二樂章是一首帶有民俗風味的舞曲，樂器較少，音量較輕。而最有特色的莫過於第三樂章了，作曲家在 8 歲進入音樂學校時，就已經聽熟了上百首童謠，而本樂章就是由法國童謠〈賈克修士〉（Frère Jacques），也就是我們所熟悉的〈兩隻老虎〉的旋律改編而來，將其原本大調的旋律改為小調，搭配鼓聲成為葬禮進行曲。

〈賈克修士〉的歌詞原本是：「賈克修士，賈克修士，你還睡嗎？你還睡嗎？晨鐘已經敲響，晨鐘已經敲響，叮叮噹，叮叮噹！」歌詞的每句都重複了兩遍。馬勒為什麼獨獨挑選了這首童謠進行改編呢？據說是因為前面我們已經提及，馬勒給弟妹送葬過多次，其中跟他最要好的弟弟恩斯特 13 歲時生病，馬勒每天坐在弟弟病榻旁，撫摸著弟弟的臉龐，一個接一個地講故事給他聽。但恩斯特最終還是被死神帶走了，〈賈克修士〉改寫成的送葬曲，就像坐在床邊呼喚死亡的弟弟醒來一般。另有一種說法，馬勒看到版畫家施溫德（Moritz von Schwind）的著名版畫〈獵人的葬禮〉（Wie die Tiere denJäger begraben），一時興起，萌發了將〈賈克修士〉改寫成送葬曲的靈感。

本樂章有 A、B、C 三個段落，A 段音樂即〈賈克修士〉的改寫，不同的樂器輪番奏響小調旋律，好像是送葬的行列長得

沒有止境。B 段音樂表示送葬人員走熱了、累了，進入路邊一家小酒館痛快地喝起酒來，喝醉之後大家肆意狂歡，可短暫的狂歡後又是一片沉寂和悲傷，這段音樂有著強烈的吉普賽風格。C 段音樂則是引用了《旅行者之歌》的第四首歌曲〈我的寶貝那雙藍色的眼睛〉。

　　第四樂章是這首交響曲中最長的一個樂章，其中包含的情感呈現出兩極分化的態勢 —— 呈示部的第一主題的音樂好似狂風暴雨，第二主題的音樂則情感深刻。發展部的音樂幾乎都是小調，有股隱隱的壓力撲向聽者，但其中突破與超越的樂段則是以大調呈現。再現部的音樂不僅再現本樂章的第一主題，連帶再現了第一樂章的主題，並將四度音程的表現由原先的鳥鳴聲昇華到了哲學的境界。

　　整部交響曲是如此的獨特，不僅與莫札特代表的古典風格大相逕庭，也不同於貝多芬以來的任何一種浪漫主義風格。每個初聽此曲的人都會感到些許的不適應，而一旦理解和掌握了樂曲發展的脈絡和精髓，此曲便成了百聽不厭的好曲子，不遜色於任何一首交響曲名作。

　　但是令人遺憾的是，這樣卓越的交響曲在當時並沒有得到大眾的廣泛認可，馬勒的作品一向招致激烈的爭論和非議，而《第一交響曲》所享受的「待遇」尤為突出。1889 年 11 月 20 日，馬勒在布達佩斯親自指揮了它的首演，這可以稱得上是

一場「災難性」的首演了，聽眾甚至對最後兩個樂章喝起了倒彩。在之後的漢堡、威瑪、柏林、紐約等地的演出中，《第一交響曲》一如既往地受到冷淡的待遇。儘管如此，馬勒還是對這部作品懷有特殊的感情，在紐約首演後他告訴華爾特（Bruno Walter）：「前天我指揮了我的《第一交響曲》，明顯地沒有收穫任何反應。然而我確實對這部早期作品十分滿意。」

　　對馬勒而言，作曲是他一生的宏願。當然，像他這樣的天才，很難在萊比錫這個沒有發展空間的地方長留。他的下一個目的地是尼基許沒能成行的布達佩斯皇家歌劇院，在那兒他將開啟指揮生涯的第一個高峰。

第四章
指揮生涯新高度

在布達佩斯

19 世紀的歐洲，正在經歷著前所未有的劇變。從法國大革命開始燃起的民族主義的熊熊烈火，以摧枯拉朽之勢燒遍歐洲，當時的匈牙利，也捲入了這一大浪潮中。奧匈帝國統治下的匈牙利人，不斷奮起抗爭，試圖擺脫帝國的影響，在歐洲政治版圖上得到一席之地。在幾代人不懈的努力下，他們的政治地位逐漸提升，但是遠未達到期望的高度。

政治上飽受壓迫的民族轉而在文化上寄託民族的精神，布達佩斯皇家歌劇院就是當時匈牙利民族尊嚴的象徵，無數匈牙利人在這裡聆聽匈牙利語演唱的歌劇，在這一過程中尋找民族認同感。這座歌劇院直到 1884 年才建成使用，是當時歐洲技術條件最先進的歌劇院之一，可以容納 1,200 名觀眾。舞臺採用了最先進的水壓機械升降裝置，音響效果十分出眾。不過就算是擁有這麼優良的硬體設施，由於經營無方，在四年後的 1888 年，歌劇院出現了嚴重的虧損。

就在這年元月，出身世家的弗朗茲・馮・貝尼茲基男爵受命前來領導歌劇院。他沒有音樂背景，不過頗有文化素養和領導才能，一下子就看出了問題的所在。劇院花高價邀請了多位聲名遠揚的客座音樂家，可是演出一結束，這些音樂家就與劇院失去了聯繫。而劇院自己培養的音樂家，最多只能擔任次要角色，音樂基礎不夠深厚，導致演出品質不穩定。現在要提升

演出水準，重振劇院當年的風采，召回流失的觀眾，非得延攬一位才華過人又能夠獨挑大樑的首席指揮不可。

貝尼茲基對古斯塔夫·馬勒早就有所耳聞，這位年僅 28 歲的年輕指揮家受到過良好的專業音樂教育，在此前的工作中也小試牛刀，做出了一番成績。傳言說馬勒在不凡的音樂修養之外還有高超的為人處世能力，能讓劇院裡的人團結一致，這正是貝尼茲求之不得的人才。1888 年 9 月，貝尼茲基與馬勒簽下一紙合約，聘任馬勒為歌劇院的首席指揮。這份合約是馬勒簽署過的措辭最謹慎的，文本中特別強調歌劇院的民族特色與要求，還規定他要盡快學會匈牙利語。

在當時民族主義盛行的大環境下，聘用一位連本國語都不會說的「外人」執掌最高劇院，貝尼茲基有著何等的眼光和胸襟！反對他的人中就有鼎鼎大名的作曲家費倫奇·艾克爾，他同時也是國家歌劇學校的校長，他的兒子桑多爾·艾克爾在此之前一直擔任執行總監職務。另外獨臂的業餘作曲家、詩人傑沙·馮·奇屈伯爵也不滿意對馬勒的任命，他是一位典型的傲慢、保守，信仰民族主義，反猶太的貴族，三年後就是此人接管了歌劇院行政總監一職。

在布達佩斯，馬勒將自己的指揮生涯提升到了一個新的高度，這是他第一次全權掌握這麼一座規模宏大的劇院，與在萊比錫時自然不可同日而語。皇家歌劇院老化的人員班底需要一

次大換血，而馬勒迎難而上，他的一生就是在一次次迎接挑戰的過程中度過的。

馬勒上任之後做的第一件事，就是取消長久以來讓劇院演出青黃不接、捉襟見肘的客座制度。他想要建立一支富有民族特色的劇團樂隊，這就需要把年輕、有上進心的音樂家們招致麾下。這些音樂家們必須得有足夠的耐心和奉獻精神，願意為排演付出全部心力，與劇團一同成長。可要知道，這個做法在當時的歐洲可謂開創時代潮流。無論哪家歌劇院，甚至連維也納也不例外，最重要的事情就是與大牌歌手簽下合約，然後等著他們光臨，唱上幾場後飄然離去。這樣做的結果是一部歌劇中往往幾名主角分別用本國語演唱，因為這些大牌歌手懶得去學習歌劇原文。他們是劇院營業收入的主要賣點，至於演的是什麼劇碼，反而不被人們關注。總之，歌劇院淪落為聽眾追星的賣場，歌劇本身的價值無人知曉。馬勒下定決心要努力改變這個糟糕的局面。

在走馬上任的前三個月，馬勒離開翻譯寸步難行，就在這種艱難的條件下，他還是成功推出了匈牙利文的《萊茵的黃金》和《女武神》兩部新作。1889 年 1 月，這兩部作品作為華格納《尼伯龍根的指環》的前兩部劇（一共四部劇，接下來是《齊格菲》（Siegfried）和《諸神的黃昏》）在馬勒的指揮棒下首次在布達佩斯上演。他堅持兩部歌劇的票必須一起出售，讓觀

眾能以正確的順序觀看它們。

此時馬勒已將鬍髭剃得乾乾淨淨，煥發出年輕人特有的朝氣。他不屈不撓的精神和極為嚴苛的要求，使歌手們的演技普遍得到了提升。他堅持歌手要認真對待每一場戲，扮演一個有血有肉的人物。同時舞臺布景道具也要與時俱進，不能敷衍了事。另外，馬勒也將歌劇院豪華的舞臺設施一一派上用場，例如《女武神》最後一幕中眾女神的戰馬坐騎，就用幕後投影的效果取代了可笑的寫實製作，像這樣的視覺效果革新真是不勝枚舉。

馬勒在劇碼的選擇上，除了他奉若神明的華格納之外，也沒有忘記另一個大才前輩莫札特。他很快推出了後者名作《費加洛的婚禮》（Le nozze di Figaro）的全新製作，到了 1890 年又推出了《唐·喬望尼》。在後者演出時，他把通常是唸出的宣敘調的對白恢復為歌唱形式，自己則在樂池中用一架豎式鋼琴伴奏。布拉姆斯聽過《唐·喬望尼》後盛讚這部劇：「要想聽真正的《唐·喬望尼》，就該到布達佩斯。」馬勒在 1891 年 1 月寫給魯爾的信中興高采烈地說：「布拉姆斯，這位『想當然』謀殺羅特的兇手，當年對我的《悲嘆之歌》嗤之以鼻的人，現在成了我最狂熱的信徒和恩主。他以前所未有的方式給予我殊榮，像個真正的朋友那樣對待我。」

在那個沒有唱片和錄影的年代，要欣賞大型音樂作品只能聽現場演奏和表演。馬勒正是依靠精良的製作贏得了愛樂大眾

的一致稱讚，而這又一傳十、十傳百地給他和劇院帶來了更大的名望和收入。正是馬勒讓匈牙利人體驗到了德國在文化方面取得的巨大成就。一時間，他和劇院都成為冉冉升起的新星。

這些演出毫無疑問都是採用匈牙利語的唱詞和對白，受到了當地歌劇愛好者的熱烈歡迎，同時也引來了純粹主義人士的猛烈攻擊，他們認為翻譯後的唱詞不能準確地表達作者的思想。但是馬勒清醒地認識到唯有如此才能吸引大批民眾前來觀賞，同時也能夠減少反對他上任的民族主義人士的惡言惡語。試想，現在我們在欣賞外文歌劇時可以閱讀劇院兩旁螢幕上的中文字幕，這也是最近幾十年才有的事，即便如此，觀眾往往對外文還有些矛盾情緒，畢竟觀看表演時還要分些精力出來，了解主人公唱了什麼。而在這之前，觀眾只能記住唱詞的意思或者學習外語。可想而知，是否使用本國語表演對演出效果發揮了至關重要的作用。

馬勒推出匈牙利語歌劇的作法被時間證明是十分正確的，演出水準日臻提高，劇院財務轉虧為盈，大眾也給予這位年輕指揮前所未有的支持和讚譽。儘管如此，在就任不到兩年的時候，他還是受到了民族主義人士猛烈的抹黑攻勢，理由是偏重德國作曲家的作品。馬勒感到十分委屈，他如此盡心盡力地排演，到頭來還要受到這樣無端的指責。事實是當時根本沒有什麼有分量的匈牙利作曲家的作品，經典作品還是以德國的

居多。在選擇曲目時首先考慮它內容的好壞，而非來自哪個國家 —— 馬勒就是這樣很嚴肅地從純音樂的角度挑選作品，無疑聽眾也更看重作品內容。

當然在保證品質的前提下，馬勒也絕不拒絕求新求變。他曾經將反對他的費倫奇‧艾克爾的一齣歌劇《布蘭科維斯‧喬奇》搬上舞臺，也適時地推出了義大利新興的「寫實主義」風格歌劇。在 1890 年，他指揮了馬斯卡尼（Pietro Antonio Stefano Mascagni）《鄉村騎士》（Cavalleria rusticana）的演出，相對於該劇數月前在羅馬的首演，這次演出引起了更大的轟動。

正是在布達佩斯，馬勒確立了自己的指揮和管理風格，並依靠這卓有成效的處世方式，在未來數十年中帶領一家又一家劇院書寫輝煌。

惜別匈牙利

1891 年秋天，馬勒在音樂學院時期的一位老朋友，也是在未來十年裡常常陪伴他左右的紅顏知己娜塔莉‧鮑爾‧萊希納（Natalie Bauer-Lechner）正在布達佩斯做客。這位精力充沛的小提琴和中提琴演奏家在五年前同丈夫離婚了。此時馬勒的妹妹賈絲汀娜剛剛離開這裡回到維也納，對這位替代妹妹的女性伴侶馬勒十分歡迎。他自己搬進一家旅館，而讓她住進自己

的寓所。從娜塔莉後來的記載中我們可以看出當時馬勒面臨的諸多困境，他與兩位歌唱家捲入了一場針鋒相對的交鋒之中。後者聲稱，馬勒在一次斥責中大大冒犯了他們。嗅覺超群的報界立刻抓住此事大做文章，為愈演愈烈的民族情緒火上澆油。娜塔莉記得，馬勒每次出現在布達佩斯街頭，人們都會停下腳步默默地注視他。

　　儘管馬勒在布達佩斯的人氣和名聲與日俱增，不過遺憾的是，聽眾對他的支持並未遏阻民族主義勢力日漸增長的敵意，同時久居國外的馬勒也開始懷念起德語演唱的歌劇了。就在就任次年，即 1889 年的 2 月 18 日，他長年臥床不起的父親撒手人寰，過沒多久母親和大妹蕾波汀娜也相繼辭世，由於布達佩斯的事務繁忙，他甚至沒能抽空回家一趟為母親奔喪 —— 從這一點我們似乎也可以看到馬勒始終將工作放在高於一切的地位上，這也暗暗預示著他未來婚姻的不幸。強烈的入世精神和不屈不撓的進取心似乎不允許他做出放棄音樂和指揮的選擇，因而在外人看來他似乎是鐵石心腸。不過這個決定還是讓他內疚了好久，幸而此時好友弗里德里希‧洛爾在復活節期間來訪，稍稍給了他一些友情上的慰藉。與好友久別重逢，兩人都非常欣喜，一同漫步於多瑙河畔，馬勒向他提及了正在構思的《第二交響曲》。當時馬勒母親的病情急劇惡化，加上繁忙工作中種種煩心事，可以想見他鄉遇故知的馬勒心中是何等快慰。

　　馬勒在創作《第二交響曲》時，像一位哲學家一般用樂句反問：人為何被生下來，在世間承受著痛苦，這是否是上帝開的玩笑？他認為心中既有疑問，就一定會尋找到答案。馬勒將他的答案繪藏在第五樂章。該樂章的靈感來自 1894 年 3 月 29 日，馬勒參加畢羅的葬禮時，聽到聖詩〈復活〉，他感動萬分，於是就以〈復活〉作為生命的答案。

　　第一樂章是葬禮進行曲，葬禮上埋葬的英雄就是《第一交響曲》中的那個巨人。旋律純樸而細膩，音樂起始有著田園風格，象徵著回到美好往昔。第二樂章結合了蘭德勒舞曲與圓舞曲的風格，蘭德勒舞曲（Ländler）原本是維也納鄉下的舞曲，後來被帶到宮廷，演變發展成我們所熟悉的圓舞曲，例如約翰·史特勞斯所作的圓舞曲。弦樂合奏的主題極為優美動人，較海頓、舒伯特等前輩的蘭德勒舞曲寫得更為精緻美妙。第三樂章是個詼諧曲，有著「無窮動」的風格，其中最著名的是〈大黃蜂的飛行〉（Flight of the Bumblebee），樂器使用重視豎笛，一般小提琴和豎笛代表魔鬼。本樂章的前身是馬勒寫過的一首聲樂曲〈聖安東尼對魚的說教〉，這首歌曲源自於德文世界最重要的民間詩歌集《少年魔法號角》。第四樂章名為「神光」，源自馬勒《少年魔法號角》的最後一曲。本樂章時間很短，大約只有五分鐘，聽起來像是末樂章的導奏。第五樂章往往緊接著第四樂章演奏，整個樂章可分為器樂的前段與聲

樂的後段兩部分。器樂的前段具有強大張力，爆發出暴風雨般的音響效果，刻劃了人類在 20 世紀面臨的精神和肉體的痛苦。加入了聲樂的後段，由女高音獨唱和合唱，徐緩而莊嚴地唱出了充滿神祕感的〈復活頌歌〉。當結尾的復活之音響起，鐘鼓齊鳴，莊嚴的風琴也加入樂器和人聲的大合唱中，各色音效融為一體，形成了強大而歡樂的高潮，「復活」的信念為人類帶來了對未來的美好設想。

到了 1891 年元月，鼎力支持馬勒革新的貝尼茲基辭去了行政總監一職，接任的是奇屈伯爵。這讓馬勒失去了靠山，他在歌劇院的處境急轉直下。奇屈想盡辦法削弱他的權力，最終目的是把他趕出歌劇院，趕出布達佩斯。奇屈寫信給比馬勒年長四歲的奧地利指揮家菲利克斯・莫托，希望他能來擔任布達佩斯歌劇院總監，這封信被莫托原封不動地轉交給馬勒 —— 想想馬勒先前寫給畢羅的求援信的命運，真是諷刺意味十足。

面臨如此險惡的環境，馬勒的冷靜和智慧讓他在這場博弈中笑到了最後。他先是不動聲色地與漢堡歌劇院的伯恩哈德・波里尼私下接頭，雖說馬勒是被「趕」出匈牙利，不過錯不在他，實踐證明他已經做得足夠好了。等到下一份工作的合約已經放在馬勒桌上時，他才回過頭來與奇屈談條件。馬勒主動表示願意將原先簽訂的為期十年的合約縮短為兩年，條件是在合約終止之時拿到 25,000 盾的賠款。奇屈一聽，開心地沖昏了頭

腦，一筆錢就能把自己眼中的瘟神打發走，何樂而不為呢？

　　1891 年 3 月，馬勒如願以償拿到了這一大筆意外之財，正好可以用它在維也納購置一處房產，安置他的弟弟妹妹們。成功除掉眼中釘的奇屈得意洋洋，不過他很快就笑不出來了，原來馬勒早就安排好了在漢堡的出路。他不但向仇人雙手奉上一大筆離職金，而且在大眾眼中落得個嫉妒他人的惡名，這恐怕是他做夢也沒想到的結局。觀眾們自然是目光如炬，3 月 16 日上演的由新指揮擔綱的《羅恩格林》一劇，在全場一片排山倒海般的「馬勒萬歲」和「打倒奇屈」的口號聲中落幕。

　　但是馬勒已經離開了，這個事實無法改變。為了歡送匈牙利的英雄馬勒，布達佩斯各界為他舉行了盛大的歡送儀式。馬勒收到各界給予的諸多殊榮，包括一支黃金製成的指揮棒、一頂繪有匈牙利國旗色彩的桂冠，以及一隻鐫刻如下字樣的花瓶：「致天才藝術家古斯塔夫・馬勒。他在布達佩斯的仰慕者敬上。」布達佩斯對於馬勒而言真是一個寶地，在這裡他名利雙收，其短短兩年內為推動歌劇事業發展做出的努力被匈牙利人牢牢銘記、代代相傳。

　　更加難能可貴的是，到了後來，以奇屈為首的民族主義者也有人承認了馬勒的卓越貢獻。費倫奇・艾克爾在馬勒逝世後評價他：「這個日爾曼的猶太裔人，是把語言混雜的匈牙利歌劇院轉變為大一統的民族機構的先驅。」

在漢堡

　　兩個星期之後，馬勒已經在漢堡的新職位上開始工作了。他難掩滿心喜悅，自己在整個歐洲兜兜轉轉一大圈，終於又回到了一個說德語的地方。這裡的一切在他看來都是那麼親切可愛。他在寫給妹妹賈絲汀娜的信裡說：「妳很難想像這座城市是多麼的美麗而富有活力。」

　　劇院總監伯恩哈德・波里尼也為自己求得一位賢才而極為欣喜。為了表達對馬勒的敬意，伯恩哈德將自己的別墅清理出來給他暫住。這裡氣候十分宜人，幽靜的別墅周圍是鬱鬱蔥蔥的樹林，時值春季，知更鳥的叫聲常常喚起人愉悅的情思。馬勒住在這裡，健康和體力逐日恢復，很快就加入到劇院的日常排練中。在古典音樂氣氛濃郁的漢堡，馬勒能夠無所顧忌地指揮自己中意的劇碼，良好的劇團設施和充裕的活動資金都歸他調遣使用。在金碧輝煌的漢堡歌劇院，他似乎可以站到比布達佩斯更高的舞臺上大顯身手。

　　只是沒過多久，馬勒就發現事情並非那麼如意。當時漢堡經過多年發展，已經一躍成為德國第二大城市。作為市民重要社交場所的漢堡歌劇院，在漢斯・馮・畢羅和伯恩哈德・波里尼的帶領下，已經成為全德國乃至全世界音樂界關注的焦點。前者就是七年前在卡塞爾那個小劇院拒絕接收馬勒的信函而讓馬勒處境難堪的指揮家，後者則專職做劇院經理人，精於管理

劇院，對觀眾的品味愛好和賺錢生財之道瞭若指掌，這樣的人並沒有推廣歌劇事業的無私理想。其實波里尼原本也是個唱歌劇的歌手，不過顯然讓他揚名立萬的並不是他的演唱才能。他曾經率領一支義大利巡迴劇團到俄國演出，在此期間他的經理才能得以展現。等到累積了一筆可觀的財富之後，他來到漢堡歌劇院，滿腦子裝的都是讓劇院賺得盆缽滿盈的好點子。波里尼與劇院簽下合約，他拿到劇院 2.5% 的營業收入，作為條件，他擔保讓劇院的經營蒸蒸日上。

　　早在馬勒抵達漢堡前，波里尼已經為劇院帶來了相當可觀的票房收入，而馬勒的到來必然使劇作的音樂水準上了一個新臺階，給演出的成功再加一層保險。波里尼主要的方法是邀請一流歌手來漢堡，同時任用聲名遠揚的漢斯·馮·畢羅為音樂總監，儘管很多時候他並不認同這位總監的觀點。現在他延請馬勒來此，就是打算讓馬勒成為畢羅的接班人，乖乖地為自己的賺錢事業服務。

　　馬勒意識到波里尼的方針是票房至上時心裡一涼──這裡推出的歌手陣容當然沒什麼可以挑剔的，不過他在布達佩斯花了好大力氣拋棄的紅牌客座制度此刻又死灰復燃了。波里尼費了好大勁邀請當時歐洲最有名的歌手們，與他自己的合約一樣，他也向這些名歌手們承諾按收入分紅，這使得劇院幾乎隨時都能湊齊一個漂亮的陣容。而為了達到資源的最有效利用，

提高收入水準，波里尼毫不留情地訂出了一個緊鑼密鼓的演出場次，幾乎每天晚上都要上演一部不同的歌劇。馬勒剛剛抵達漢堡兩個月，就指揮了華格納的全部重要歌劇、莫札特的《唐‧喬望尼》和《魔笛》、貝多芬的《費德里奧》、韋伯的《魔彈射手》，以及馬斯卡尼的《鄉村騎士》等。

　　劇院的排演任務如此繁重，讓馬勒根本沒有時間對表演精雕細琢，這對於力求完美的他來說真是件煩心事。他總是耐心地向樂手們提出各種嚴苛的要求，在達到自己心中的理想效果以前長時間超負荷排練。不過顯然波里尼追求的不是高超的歌劇製作水準，燈光、布景、服飾、舞臺調度都是能省則省。所以在馬勒眼中，即便演唱的歌星再大牌，也無法彌補一部歌劇整體藝術表現的缺點。

　　不過正因為在歌劇製作理念上有不可調和的矛盾，馬勒才在這段時期較多地轉向相對穩重平和的交響樂世界。在漢堡，嚴肅的演奏藝術依舊比較保守，而不像歌劇那樣一味追求創新和娛樂。這種矛盾也讓他進入了一種更加投入、更加具有創造力的作曲家的生活中。他的交響樂和藝術歌曲一方面遵循，一方面又顛覆了傳統的形式和主題，而這獨具一格的風格又讓他的作品得以流芳百世。

　　1891 年 12 月，漢堡迎來了一位遠道而來的貴客 —— 俄羅斯音樂巨匠柴可夫斯基。他出生於 1840 年，比馬勒整整大

了 20 歲，可以說是他的父輩了。此時的柴可夫斯基已經聞名歐洲，這次來是為他的歌劇《葉甫蓋尼·奧涅金》（Evgeny Onegin）的德國首演做最後的準備工作。馬勒與柴可夫斯基的音樂創作理想有很大分歧，馬勒甚至認為後者的《第六交響曲》（稱「悲愴」）是淺薄之作，但是風格的不同並不意味著他們不能平等交流和互相學習。馬勒在給妹妹的信件中稱讚他是「很容易親近、態度優雅的老紳士」。他亦很喜愛柴可夫斯基的歌劇《黑桃皇后》（The Queen of Spades），一生中在多座劇院中指揮過此劇。

柴可夫斯基身為貴賓欣賞了馬勒指揮的《唐懷瑟》，當即決定把《葉甫蓋尼·奧涅金》的指揮權交給這個晚輩。雖然該劇堅持了波里尼一貫的寒碜的表演風格，不過由於馬勒指揮得當，還是獲得了不錯的演出效果。歌劇作者也頗為滿意地評價道：「馬勒身上有的不是常人的資質，他僅僅是一個燃燒著強烈指揮欲望的『天才』。」

1892 年夏天，在波里尼的安排下，馬勒第一次也是他生命中唯一一次去英國做旅行表演。科文特花園皇家歌劇院想要舉辦一場德國歌劇季，劇院由奧古斯特·哈瑞斯爵士主持，他原來希望邀請維也納國家歌劇院的名指揮漢斯·里希特前來做客座指揮，不過後者的名聲實在是過於響亮，此刻分身乏術。波里尼看出這是一個讓自己劇院的指揮揚名歐洲的好機會，便

極力推薦馬勒，同時，漢堡劇院的名歌手們也紛紛趕赴英國助陣。一時間，英國境內歌劇人才濟濟，一場場好戲即將上演。

馬勒抵達倫敦後不久，《星期日泰晤士報》的樂評家赫爾曼・克萊恩就去觀看了馬勒指揮的排練，並描述了他眼中的指揮家:「馬勒 32 歲，正當壯年。他的個子不高，體格瘦削敦實，深褐色的頭髮，在一副大大的金絲邊眼鏡之後，小小的眼睛閃爍著銳利的光芒，友善的眼光射向你。像他這樣才華橫溢而又聲名遠揚的指揮家，這麼謙和友好實在是難得。……我逐漸了解到他指揮的獨特魅力和過人之處。他首先分部排練樂團，樂手們很快就領會了他的意圖，接著是合練和綜合的音響效果的調整。馬勒的《尼伯龍根的指環》不同於我們在倫敦觀看過的所有演出，他指揮的樂曲有著觀念上的協調和樂團與歌手之間的豐富表情。」這次演出也是劇院歷史上第一次演出全本的《尼伯龍根的指環》。

從 6 月 8 日到 7 月 23 日，馬勒指揮了 18 場演出。倫敦當時的演出習慣是把歌劇翻譯成英文演唱，因此對於大多數觀眾來說，這是他們第一次得以一窺德語歌劇的原貌。值得一提的是，之後用原文創作的歌劇演出成為科文特花園皇家歌劇院的一大特色。馬勒指揮棒下的華格納的作品得到了大家一致的好評，可是像貝多芬的《費德里奧》卻引來了諸多爭議。馬勒已經習慣於將〈萊奧諾拉〉（Leonore）第三號序曲插在第二幕

兩個景之間作過門演出，這對於奉貝多芬為圭臬的樂評家來說接受起來一時有些困難。聽眾席中坐著不少未來英國音樂界的菁英，比如創辦著名的「逍遙音樂節」的亨利・伍德（Henry Joseph Wood），和皇家音樂學院作曲系的學生雷夫・佛漢・威廉斯（Ralph Vaughan Williams）。

這個歌劇季讓倫敦的愛樂大眾們耳目一新，他們不像理論家使用各種專業術語處處挑剔，只要是音響效果好的，能夠打動他們心靈的就是好音樂。馬勒在寫給漢堡友人阿諾德・伯林納的信中毫不掩飾自己的得意：「他們對我的讚賞簡直無以復加，喝彩聲一浪高過一浪，每一幕演完我都得不厭其煩地謝幕 —— 全場聽眾齊聲高喊『馬勒』、『馬勒』，直到我現身為止。」

在漢堡歌劇院，馬勒逐漸成為獨當一面的指揮家，部分原因是漢斯・馮・畢羅在 1891 至 1892 年的演出季健康狀況日益惡化，並在 1894 年逝世，這為馬勒進入交響樂指揮界鋪平了道路。但是馬勒為他的早逝感到十分惋惜，在漢堡的長年共事早已讓兩人摒棄前嫌成為知己。馬勒發現畢羅內心的理想主義成分並不遜於他，而畢羅似乎更樂意將這種理想主義用戲劇化的、決不妥協的方式呈現出來。和馬勒一樣，他也與許多劇院經理有過激烈的爭執。在深入了解畢羅之後，馬勒對這位老一輩知名音樂家的崇敬之心愈發熱烈，畢羅也甚是喜愛這位跟他

一樣有倔脾氣的後生。以至於馬勒總是把靠近指揮台的顯要座位留給畢羅，還時不時地在指揮臺上與他對話，似乎整場演出不過是這兩人的竊竊私語罷了。

1894 年，馬勒還指揮演出了洪佩爾丁克（Engelbert Humperdinck）的歌劇《漢澤爾與格蕾太爾》（Hänsel und Gretel），此時距離理查‧史特勞斯在威瑪指揮它的首演正好一年。馬勒的支持者，奧地利音樂評論家理查‧施佩希特在回憶他第一次在漢堡聆聽馬勒指揮時寫道：

> 《女武神》。開場的鐘聲響起；音樂廳裡安靜了一些，有幾個人仍舊在找座位，還有些人在聊天。此時，一聲輕微的耳語「啊，馬勒來了」傳遍了整個劇院。一個身材瘦小卻精明強幹的男人邁著沉重的步伐，快速穿過樂隊。他表情十分嚴肅，既充滿激情又像大師一般的堅定沉著。他站上指揮台，把他閃亮的眼鏡片轉向前排座位看了一眼，然後打出了斬釘截鐵的開始手勢：暴風雨與雷鳴的主題瞬間像閃電一樣在較低的弦樂部分掠過。但是音樂廳裡依然有些吵嚷之聲。馬勒不自覺地做出了一個不耐煩的手勢，可是雜訊還在繼續。他當機立斷停止指揮，放下指揮棒，轉過身來面向觀眾，雙手抱胸鎮定地下命令：「請安靜，我可以等。」即刻便是死一般的寂靜。然後，在這部美得令人窒息的作品最為安靜的開始時刻，一陣驟雨般的掌聲打破了全神貫注的沉默。

我們現在甚至可以想像到馬勒轉身的那一刻，全場觀眾訝異的表情和凝固的笑容。在那個用高雅音樂點綴富貴人生的年

代，觀眾們普遍沒有嚴肅對待充滿哲思和內涵的近代歌劇作品的習慣，但凡是聽過馬勒指揮的歌劇的人，或多或少內心都會有些變化吧。在歌劇這種古老的藝術形式向現代轉型的路上，馬勒可謂厥功至偉。

逍遙音樂節

逍遙音樂節（The Proms）是每年夏季在英國倫敦的皇家阿爾伯特人廳舉行的古典音樂節，也是世界上最大型的古典音樂節。「Prom」即是「promenade concert」的簡稱，意為「散步音樂會」，參加音樂節的觀眾可以在音樂會期間在會場內隨意走動散步。1894 年，阿爾伯特大廳新任的青年指揮家亨利‧伍德向時任經理提出，希望在此舉辦一個專門著重於古典音樂入門級別的觀眾的音樂節。次年，第一屆逍遙音樂節誕生。今天，逍遙音樂節已經走過了將近 120 年的歲月，雖然內容已經發生了天翻地覆的變化，但是亨利‧伍德為音樂節制定的宗旨仍然不變：以最高的演出水準，為大眾獻上最多樣化的音樂。2010 年馬勒誕辰 150 週年之時，逍遙音樂節為他舉行了專場紀念演出，2011 年馬勒逝世 100 週年之時亦有紀念演出。

「作曲小屋」一號

儘管馬勒收穫了大眾的首肯，可是漢堡日益繁忙的職務逐漸讓他感到不耐煩。1892 年夏季之後，他再也抽不出空檔來創

作他想表達的曲子。在他眼中，指揮始終是副業，是表達別人的想法，作曲才是他生存的意義所在。指揮事業的成功理應讓他有足夠的時間和心情去創作，現在當務之急就是把這個想法付諸實踐。他曾經用一句話表達心意：「我靠指揮活著，但我活著是為了作曲。」

1893 年，馬勒終於在這方面跨出了一大步，他第一次為自己找到了一處風景優美，可以安心創作的地方，在此後的歲月裡，他將在這裡創造屬於自己的輝煌。

在林木蔥郁的阿特爾湖西岸有一個小鎮，名叫施泰恩巴赫。這個地名的德文拼法是 Steinbach，「bach」的意思就是溪水，巧合的是，音樂史上赫赫有名的約翰·塞巴斯蒂安·巴哈的姓也是同樣拼法，好似冥冥之中有股神奇的力量把馬勒與偉人聯繫在一起。這裡有一家旅店，名叫弗廷格爾，在馬勒時代，它被人稱作「霍倫山老客棧」。馬勒的「作曲小屋」就坐落在旅店近旁的臨湖草地上，那裡正好有一塊伸進湖面的長長的陸地。馬勒就是坐在這裡每天眺望湖水，波光粼粼的大湖一覽無遺，清風徐來，讓人神清氣爽。清晨日出之際，太陽慢慢地把整片湖面染上醉人的金黃，周圍一片寂靜，連鳥兒都屏氣凝神感受著這大自然神祕宏偉的力量。待在這樣美麗質樸的小屋裡專心創作，對於長期應酬於劇院各色雜務的馬勒來說真可謂人生一大樂事啊！這個小屋是馬勒的建築家朋友舒爾夫林格

一手打造的傑作，它有三個大小不一的窗戶，一扇不大的門。現在如果我們去參觀，屋內陳設基本保持原樣，一張桌子，一把椅子，一架鋼琴和一個壁爐，這是 1980 年代國際馬勒協會將小屋闢為紀念館而做的恢復。在此之前，小屋的價值並沒有得到當地人的重視，他們把它當作洗衣房、浴室、屠宰屋、廁所、工具房使用。不過正是因為有這些不起眼的用途，這間小屋竟然奇蹟般地保留到現在。

從 1893 年到 1896 年，馬勒在施泰恩巴赫連續度過了四個夏天。他不是一個人工作，他的兩個妹妹賈絲汀娜和愛瑪、弟弟奧托、紅顏密友娜塔莉‧鮑爾-萊希納陪在他的身邊。他們各司其職，娜塔莉‧鮑爾-萊希納每日陪馬勒散步，並寫下詳細的日記，弟弟奧托肆意地享受著兄長的關愛，兩個妹妹無微不至地細心照料馬勒的起居。為了給哥哥的創作盡可能營造安靜的環境，她們想出不少點子，又是樹立稻草人來驅除整日聒噪的烏鴉；又是花錢打發掉走得太近聒噪難忍的鄉村樂師；又是把掛著牛鈴的牲口趕得老遠，甚至把吵鬧的雞鴨統統買來烹煮掉，做成大餐給寫曲子寫得饑腸轆轆的馬勒補充營養。然而這一切都是背著馬勒悄悄進行的，作曲家恐怕並不知道他在小屋裡任憑樂思奔湧時，圍繞他的寂靜是多麼來之不易。但這些似乎過於日常凡俗的聲音其實沒有躲過馬勒敏銳的耳朵，他把它們一股腦寫進了他的交響曲。馬勒曾說過一句名言：「在我的

交響曲中，整個自然界都發出聲音。」這句話用來形容他的《第三交響曲》再合適不過了。根據日記，1896 年 6 月 27 日那天，馬勒與娜塔莉・鮑爾 - 萊希納照例在晚飯後一起散步，當他們聽到山村中雞犬、人聲交匯成一片時，馬勒情不自禁地說道：「你聽見沒有？這就是複調音樂，我的曲子就是這麼來的。」當時他正沉醉於交響曲的創作中，這段話點明了這部作品最大的特色。

　　這首交響曲於 1902 年首演，由理查・史特勞斯指揮。1904 年的第二次演出，則是由馬勒親自指揮。這部作品原本有七個帶標題的樂章，分別為：「夏天來了 —— 酒神的行列」、「草原的花告訴我的」、「森林裡的動物告訴我的」、「人告訴我的」、「天使告訴我的」、「愛告訴我的」和「小孩告訴我的」。後來作曲家把第七樂章放到《第四交響曲》裡去了，所以《第三交響曲》樂曲由六個樂章組成。從第四樂章開始，女中音獨唱加入，第五樂章有女中音及女聲合唱。

　　這七個樂章有內在的邏輯關係，從酒神代表的生命原始衝動到草上的花、森林中的動物、黑夜、晨鐘、愛及天堂 —— 正是人性昇華過程的象徵。這樣的安排或多或少地借鑑了貝多芬的《田園交響曲》：從第一樂章「到鄉下的愉快心情」到第二樂章「小溪旁」、第三樂章「農夫愉快的聚會」、第四樂章「暴風雨」（象徵苦難）、第五樂章「感恩之歌」，也表達了生命必經的歷程。馬勒的《第三交響曲》給人留下最為深刻印象的是

長達半個多小時的第一樂章。標題中的「酒神」在希臘文化中是「感性」和「黑夜」的代表，與之相對立的是「太陽神」，是「理性」和「白天」的代表。從第一樂章到第六樂章，從植物世界進化到動物、人類和天使的世界，只有「愛」才可能對這一切無所不包。這種愛在馬勒看來是超脫於所有其他世界之上的永恆之愛，在給密登伯格的信中，他進一步解釋道：「在這部交響曲中，我所講的與你感受到的和認為的愛情是完全不同的。第六樂章的格言是『上帝注視著我的這些創傷！不要讓你的一個生靈喪失！』我親愛的安娜，你現在明白我在這裡講的愛了嗎？它是那個最高點，在這個最高點的層面上世界能夠被看到。我可以給這個樂章取名為『上帝告訴我的』這樣的標題……我的作品是一部音樂的詩歌，它一步步地上升，走過了所有發展的階段。它開始於無生命的自然，最終上升到上帝的愛！」

夏季一結束，馬勒就得回到漢堡繼續投入繁忙的指揮事業中。為了稍稍減輕馬勒的工作量，波里尼決定為他招募一個排練和合唱指揮。消息一出，音樂學院的畢業生們蜂擁而至，在過五關斬六將後，有一位年僅 17 歲的年輕人脫穎而出，並在將來的歲月裡成為馬勒的忠實擁護者和忘年之交。這個年輕人的名字叫作布魯諾·華爾特，他為我們留下了有關馬勒最生動活潑的一些回憶與觀察。

　　華爾特最初開始注意到馬勒，是因為聽到了對《巨人交響曲》評價極為糟糕的傳言。他很好奇寫出這樣一部充滿爭議的作品的人是什麼模樣，於是便前來應聘，沒想到一舉成功，獲得了波里尼的青睞。華爾特在他後來寫下的《主題與變奏》（Theme and Variations）一書中，描寫了他與馬勒第一次會面的情況：

> 　　我一眼就認出了馬勒，我看到了一位瘦削、躁動、矮個兒的男士，他的額頭高得超乎常人，烏黑的頭髮堆在腦門旁，戴著眼鏡的雙目散發著銳利的光芒。波里尼為我們相互介紹，我們就談了一會兒。後來馬勒的妹妹咯咯地笑起來，向我轉述了馬勒對我們這番談話所作的親切而頗有玩笑意味的描述。馬勒說：「你就是新來的排練指揮囉，鋼琴彈得好嗎？」我回答說：「好極了！」因為我感到在這樣見識非凡的大人物面前沒必要故作謙虛。他又接著問我：「那麼你能夠很好地即席讀譜嗎？」我又據實以告：「能，很好。」「那你對經常上演的劇碼熟悉嗎？」我又一鼓作氣答道：「都熟得很。」馬勒一聽放聲大笑，親切地拍著我的背，說了一句話結束了這番交談：「很好，很好呀，這聽起來像是個不錯的開始。」

　　華爾特當時真是稚嫩得可愛，才有這番初生之犢不怕虎的表現。不過馬勒很快感覺到他所言不虛，確實是滿腹才華，便處處給他教導與提攜。馬勒與他在同事關係之外，很快成了推心置腹的朋友，儘管華爾特只有馬勒的一半歲數，可是

在音樂的話題上，兩人共同的觀念讓談話可以無所不至。在辛苦的排練之餘，他們在聊天上消磨了許多時間，討論當時最有名的哲學家，如叔本華（Arthur Schopenhauer）、尼采（Friedrich Wilhelm Nietzsche）、杜斯妥也夫斯基（Fyodor Mikhailovich Dostoevsky）等等，或者是在莫札特、舒伯特、舒曼和德弗札克的鋼琴四手聯彈中尋找共鳴。華爾特回憶起這段往事時，總是充滿感激之情：

> 我感覺自己早已「登堂」，卻在馬勒這兒「入室」。他的形貌與舉止，對於我而言猶如天才甚至是魔鬼的化身，我彷彿能在片刻之間置身於傳說之境。馬勒攝人心魄的人格魅力實在是難以用語言形容，我只能說對於我這麼一個年輕的音樂家，這股力量產生的影響之大，足以使整個人生轉變航向。

華爾特當然也注意到了他的偶像有時脾氣不佳，但是在他眼裡這些小瑕疵就好像是樹幹上的樹瘤，是那麼讓人著迷：

> 他排練指揮時所展現的無上的熱情、專注和強度，在他下了指揮台後同樣表現在他的語言中，這一點給我留下了很深的印象。他不滿意我的話時會激烈而毫不留情地反駁我。……他會突然間像是想到什麼似的一下子沉默不語。如果我說了什麼讓他中意的話，他會立即給我一個會意的眼神。還有他那突如其來的、透露著他內心悲痛的扭曲表情，還有更加古怪的走路姿態：突然踮足，一下停住，一下又邁開大步走起來 —— 這一切都證實並且強化了他給人留下的充滿魅力的印象。

　　馬勒這麼器重這位晚輩，在夏季待在作曲小屋裡創作音樂時自然會邀請他來遊玩。1895 年夏日的一天，兩人在山間散步時，馬勒突然轉身，盯著華爾特，一臉自豪地說：「不必再多看了！這裡的一切都被譜進我的樂曲中了！」

　　這間作曲小屋隨著弟弟奧托 1895 年的自殺和馬勒 1897 年的皈依天主教而結束了它的使命。在馬勒遷居維也納後，他將在「作曲小屋」二號和三號裡續寫最美的樂章。

向維也納出發

　　就在 1895 年夏季休演期間，漢堡歌劇院出了一件醜聞。美國人用高薪挖走了副指揮奧托・勞瑟，他不聲不響地單方面與劇院解除合約，帶著妻子，也是劇團的首席女高音卡塔琳娜・克拉芙絲姬遠走大洋彼岸。波里尼讓華爾特接替勞瑟的職位，而克拉芙絲姬留下的空缺則由時年未滿 23 歲的安娜・馮・密登伯格來填補。美麗動人的密登伯格是拜律特的大明星羅莎・帕比爾推薦的，後者的確是獨具慧眼，在不久的將來密登伯格就將成為與她一樣出眾的華格納的詮釋者。

　　對於馬勒來說，這位年輕的女歌唱家不僅僅是他事業上的合作夥伴，更是在他人生中譜寫了重要篇章的女人 —— 馬勒與她發展了一段有生以來時間最長的，也是最轟轟烈烈的戀情。兩人後來也在維也納歌劇院延續了多年的合作關係，創造了至

今仍然讓人津津樂道的黃金時期。

　　馬勒第一次注意到密登伯格時，就意識到她的前途不可限量。不過波里尼倒是對她纖細的身形稍有不滿 —— 在傳統的觀點看來，只有身形龐大、中氣十足的歌手才能演繹華格納，因此波里尼還曾託人轉告她說要「努力加餐飯」。馬勒倒並不覺得身材與演唱效果有必然的聯繫，他反而在密登伯格身上看到了一種新的戲劇審美趣味。美貌和歌喉並存的密登伯格代表了新一代歌劇女星的典型，馬勒決定悉心栽培她。

　　在與馬勒初次見面時，密登伯格心中惴惴不安，她擔心這個「暴君」之名遠揚的指揮不會給初出茅廬的她什麼好臉色。然而她的疑慮很快就煙消雲散了，因為馬勒不厭其煩的指導讓她在藝術上進步神速，而每日頻繁的接觸讓兩人很快墜入愛河。在馬勒的提攜下，密登伯格不斷地激發出自己的潛能，因而她對馬勒始終懷有景仰之情。

　　1897 年的夏天，馬勒沒能像往年一樣待在作曲小屋裡安心作曲，劇院的雜務讓他操碎了心。波里尼的陳舊觀念和行事風格，讓他感到在工作中綁手綁腳。何況劇院總監和當紅女歌手傳出緋聞，引來各界風言風語，也讓他在漢堡的社交圈中感到難堪。一直追求更高境界的馬勒，將目光投向了古典音樂的聖地維也納。

　　此前馬勒的跳槽，雖然也遇上過大大小小、形形色色的麻

煩，不過跟劇院協調後總歸得到了妥善的處理。這次他想要去的維也納，卻用「宗教」這堵看不見的高牆把馬勒攔住了。當時在歐洲，天主教占有絕對的統治地位，別說是維也納，就連柏林、慕尼黑、德勒斯登這樣的音樂重鎮也不敢啟用非天主教徒，更別說是一個猶太人。馬勒為了實現進軍維也納的夢想，甚至向對立陣營的布拉姆斯求助，但是並無收穫。宮廷中的高官只能由天主教徒擔任，這是一條不成文的規定。此時馬勒面前就只有皈依天主教這一條路可以選擇。雖然身為猶太人，但他向來不熱衷護衛猶太教信仰，反而常常以一種審美的姿態看待宗教活動，這也可以解釋他為何對天主教神祕的祭典儀式持有相當的興趣。所以總的說來，馬勒並不必對自己轉換宗教感到過分的內疚。

馬勒可能進軍維也納的消息很快在全城傳得沸沸揚揚。以劇院首席指揮漢斯‧里希特和副指揮尼波穆克‧傅克斯為首的反對派立即行動起來。他們獲得了華格納的妻子柯西瑪‧華格納的有力聲援，她一貫的反猶態度讓馬勒從未獲得過指揮拜律特音樂節的邀請。要知道，馬勒可是華格納的忠實信徒和詮釋者啊！

然而歌劇院的行政總監約瑟夫‧馮‧貝索茲尼下定決心要延攬馬勒這位英才。跟過去聘任馬勒的諸多劇院總監一樣，他深知只有馬勒這樣意志堅定、品格高尚、才華出眾的指揮，才能

為歌劇院開闢一番新天地。而前進的道路上，一定會有很多場與維也納「衛道士」們的艱難戰役。音樂聖地維也納是以老成莊重為上，年輕和創新的價值在這裡無人承認。

馬勒曾在 1894 年給弗里德里希·洛爾寫過一封信，當時他就對維也納的作風深懷不滿：「假如我真的來到維也納，以我對待工作的態度，會得到什麼樣的結果？一想到要把我對貝多芬交響樂的詮釋，塞給大眾敬畏的漢斯（里希特）一手調教的著名愛樂管弦樂團，毫無疑問馬上就會面臨一場令人心煩的苦戰。……每次我稍稍打破陳規，加入一點兒自己的詮釋，就會引來不小的風波。」

儘管有些波折，馬勒的聘任還是有驚無險地通過了：5 月 1 日，他獲聘為宮廷樂長。之後不久，他寫信給阿諾德·伯林納，表明自己的強硬態度：「到現在為止，維也納的使命只給我帶來了前所未有的困擾，我深知前面還有更多的硬仗要打。我到底該不該留在此地，只有留待時間回答。我能做到的，只是橫下心來，準備在這一年中與那些不願意或是沒能力（這兩者常常合而為一）與我合作的人斡旋。尤其是漢斯·里希特，據說他將使盡渾身解數與我為敵。……然而我要回到祖國，我決定要結束我漂泊的生涯。」馬勒的進展實在是神速，不到一年時間維也納就臣服於他。7 月 13 日，他受命擔任宮廷歌劇院的藝術副總監，僅僅居於 1881 年起擔任總監的威廉·楊恩之下。

10 月 8 日，宮廷又宣布將他晉升為首席指揮兼藝術總監，劇院大權幾乎由他一個人獨攬，待遇上的優厚更是超乎他原來的想像。馬勒在 37 歲的壯年，終於回到了音樂上哺育他、啟蒙他的故土維也納。

　　這件事至此已是塵埃落定，維也納皇家歌劇院膾炙人口、青史留名的黃金時代即將拉開序幕，而馬勒，就是一手拉開這一帷幕的引領者。

第五章
維也納的黃金時代

新官上任

　　奧匈帝國首都維也納，這座阿爾卑斯山北麓的大城，波光
粼粼的多瑙河穿城而過，郊外便是鬱鬱蔥蔥的維也納森林。這
裡的空氣中都跳躍著快樂的音符，格魯克、海頓、莫札特、貝多
芬、舒伯特以及布拉姆斯都在這裡留下了不朽的篇章。馬勒也
從邊遠小鎮來到維也納音樂學院，開啟了他一生的音樂之旅。
如今以世界一流指揮家之名回到維也納，馬勒心中想必也是感
慨萬千。

　　然而表面寧靜的大河下往往有暗流湧動，維也納歡樂祥和
的氣氛並不能掩蓋它的一大惡名 —— 音樂家們總是生前受盡冷
落，死後大眾才紛紛將其奉為神明。19 世紀後半葉，這裡民族
情緒日益高漲，更將「非我族裔」的音樂家們推向了難堪的邊
緣位置。馬勒身為音樂之都維也納歌劇院的總監，他的一舉一動
都會招致全城藝術界的蜚短流長。儘管他已經改信天主教，但是
在影響力日趨增長的反猶人士眼中，他正是群起而攻之的對象。

　　不論是文化事業還是商業活動，維也納城中處處都有猶太
人辛勤勞作的身影。他們為這座城市的繁榮貢獻甚巨，可以說
離開他們的話，維也納就會像平庸狹隘的小城一樣無趣。不過
也許這正是反猶的保守人士希望見到的情形 —— 小約翰‧史
特勞斯和弗朗茲‧萊哈爾（Franz Lehár）充滿香檳情調的輕
歌劇是他們悠閒高雅生活的最好伴侶，至於那些反映當代生活

的赤裸裸的真相，他們不想知道，也無須知曉。這種做法無異於掩耳盜鈴。不久的將來，音樂家阿諾‧荀白克（Arnold Schoenberg）與他的學生阿班‧貝爾格（Alban Berg）和安東‧馮‧魏本（Anton von Webern）組成劃時代的「新維也納樂派」三人團，把音樂藝術帶入一個全新的天地。而作家霍夫曼斯塔爾（Hugo Laurenz August Hofmann von Hofmannsthal）、史尼茲勒（Arthur Schnitzler），畫家古斯塔夫‧克林姆（Gustav Klimt）、埃貢‧席勒（Egon Schiele）等人，也都競相成為新時代的先驅者。

即將邁入 20 世紀的維也納，正站在新舊觀念激烈交鋒的十字路口。新時代的氛圍終於開始滲進社會文化的各個層面，時代在召喚一位振臂高呼的英雄。馬勒心裡很清楚，他這個位置可以以一己之力撼動舊時代的根基，他就是時勢造就的那位英雄。

前面多次提及的漢斯‧里希特在馬勒到來之時擔任皇家宮廷歌劇院的音樂總監一職，他是歌劇院的頭號人物，風格深植於古典理念的音樂傳統之上。華格納特別賞識他，讓他擔任自己數部歌劇作品的首演指揮。最初他一心與馬勒為敵並非平白無故，這位比他年輕 20 歲的小夥子無疑為劇院帶來一股新鮮空氣。在他看來，新指揮滿腦子都是不合時宜的古怪念頭，對他的地位頗具威脅。不過我們還是得為他說句公道話，後來他還是承認了馬勒過人的才華，儘管與之音樂理念不合。而對馬勒

來說，最幸運的事莫過於獲得內廷庶務大臣蒙台努沃親王的鼎力支持。一旦他受命擔任首席指揮兼藝術總監之後，除了唯一的這位頂頭上司外，他不再需要聽命於任何人。

　　馬勒在維也納歌劇院的日子一開始就風波不斷，不過 1897 年 5 月 11 日初次登臺指揮這天，一切倒是出乎意料的順利。這是維也納的樂評家和聽眾們第一次（也許也是唯一的一次）給予他毫無保留的熱烈掌聲。報刊上的讚美之辭滾滾湧來，讓馬勒和支持他的友人們疑惑頓消：

　　　　昨晚上演的華格納的《羅恩格林》特別引人注目，因為這是新上任的指揮古斯塔夫‧馬勒的初展身手之作。馬勒先生體格短小精悍，五官鮮明而顯得聰穎。……指揮家貌如其人，他的詮釋也充滿活力而理解深刻。他的風格屬於年輕一派，與老一輩靜態沉穩的風姿相比，較為活潑靈動。他們用手和臂膀，用整個身體的扭動來展現意圖。……馬勒先生指揮《羅恩格林》時用這些誇張的外在動作，表現了充沛的精神信念。他對樂曲的理解極為深刻，可謂真正進入了前奏曲的夢幻一般的世界。而到了高潮部分，銅管部高聲進入，他彷彿從沉睡中一下子醒過來，好像用無形的手把整個樂團牢牢攫住，指揮棒像長劍一般直戳長號。結果唯有「神奇」這兩個字可以形容。在充滿戲劇色彩的第一幕中，馬勒把指揮藝術發揮得淋漓盡致，每個音符都刻下了他的烙印。管弦樂團、合唱團、歌手和指揮緊密互動，他的每一個細微的提示都發揮了作用。馬勒的指揮贏得了觀眾熱烈的掌聲，在前奏曲剛奏完時他就必須一再謝幕，觀眾們響亮的喝彩聲表達了

對這位剛剛履職的指揮毫無保留的歡迎。馬勒先生不僅僅是傑出的指揮，也是品味不凡的總監人才。還有什麼比找到這樣一位真正的藝術家，更能寬慰歌劇院以及與病魔抗爭的總監楊恩先生的心的呢？如果我們讓馬勒先生放手施展，他一定會發揮藝術催化劑的作用。

馬勒很快著手推行大刀闊斧的改革，一切因循守舊的做法都被他無情地革除。在整肅演出紀律上，無論是對樂手還是觀眾，馬勒都毫不留情。從最普通的合唱團成員到鼎鼎大名的紅牌歌手，一律得遵守排練規定，藉故缺席者將受到嚴懲。管弦樂手過去常常推掉排練甚至是演出，自己跑去接受別的邀約賺外快，此時已成為陳年往事。觀眾如果遲到了，必須等到第一幕結束時才准許入場，幕啟之後觀眾席的燈光才能調亮。而常見的為了遷就觀眾的耐性而縮減華格納歌劇的作法，從此也不復見。過去為了造成演出大獲成功的假像，劇院甚至有僱人喝彩的陋習，現在這批職業喝彩人也被馬勒解僱了。透過這一系列的改革，觀眾人數比之前有所上升，一切都像娜塔莉·鮑爾-萊希納說的那樣，「以軍隊式的精確」運行起來。

馬勒是歌劇整合演出論的先驅，他也用整個指揮生涯推行這個理論。它強調歌劇演出是一個有機整體，樂手、歌手都應為劇情、為作曲家的理念服務，不應有超出劇情的炫技性質的發揮，各方面應該默契配合，以求得扣人心弦的整體演出效果。在馬勒看來，赫赫有名的歌手如果不加以引導，也不能與

一流的樂團良好搭配。他希望能像在布達佩斯時那樣，再次培養出一批素養良好又願意長期合作的班底，藉此建立起維也納歌劇院獨特的風格。

　　馬勒想要推行這一改革，自然必須請走一批在他看來不堪重用的歌手。當然這些人大多有自知之明，主動要求離職，反正他們也看不慣這位新任上司的專橫作風。老一輩的維也納聽眾則大感痛心疾首，他們聽慣了的一些老牌歌手慘遭排擠，取而代之的是一些名不見經傳的晚輩。馬勒一貫堅持他任人唯賢的作風，精心挑選出滿意的獨唱歌手陣容。他的要求是歌手必須有傑出的演技，聲樂技巧出眾但演技平庸的歌手不為他所重用。他看重的是歌手在臺上的整體表現要與劇情貼合，而不必專意要給聽眾完美的音響效果。他的舊情人密登伯格在他不知情的情況下於 1897 年與歌劇院簽約，這讓馬勒大吃一驚，並開始擔憂自己的個人生活遭人誹謗。不過，像這樣唱演俱佳的歌手實在難得，馬勒最終也不計前嫌對她委以重任，甚至把她推薦給死敵柯西瑪・華格納，讓她在拜律特演唱。

　　馬勒還另招了一大批年輕歌手，包括：艾利克・施密德斯、里歐・史力沙克、利奧波德・狄慕特、里夏德・麥爾、弗里德里希・魏得曼以及塞爾瑪・庫慈（Selma Kurz）等等。塞爾瑪以「塞爾瑪顫音」風靡一時，整個維也納都為之傾倒，連馬勒也常常聽得心醉神迷。她曾經兩度演唱馬勒作曲的《旅行者之

歌》，天衣無縫的最弱音圓滑唱以及歌聲中表現出的「無與倫比的輕柔」讓作曲家聽得魂魄都飄散了。擁有過人姿色的塞爾瑪隨即與馬勒生出一段戀情，不過很快就宣告終結。這次馬勒記取了教訓，他不想再度因為自己的兒女情長毀掉來之不易的指揮職位。

　　維也納歌劇院原有的班底中，並非所有人都對新指揮惹人爭議的作風心懷不滿。如男中音提奧多‧萊希曼，他以演唱《尼伯龍根的指環》中的華坦和《紐倫堡名歌手》中的漢斯‧薩克斯而著稱。他最初私下稱馬勒為「猶太猴子」，因為馬勒在排練過程中不時曾在指揮台和舞臺之間跳上躍下，指點歌手的走位或是演技。然而接觸了一段時間之後，他坦誠地在日記裡寫道：「這個小個子男人所散發出的精神力量實在驚人，他可以激發出你前所未有的表現。」

　　而新加入馬勒麾下的大將中，不少人都在馬勒一絲不苟的調教下闖出了自己的一片天。比如男高音艾利克‧施密德斯和里歐‧史力沙克，至今都是樂迷們津津樂道的人物。施密德斯嗜酒如命，沒有排演的日子都泡在酒館裡頭。但如果某天該他上臺時他還賴著不走，就常有怒氣沖沖的馬勒像一陣旋風似的衝過來，連拽帶拉把他拖到劇院，任憑他對要唱的角色多麼滾瓜爛熟也抗議無效。而施密德斯對馬勒的評價也毫無保留：「他是歌手可以百分之百信任的一位舞臺監督和指揮。他指揮的時

候我不會看他一眼，但是我能感覺到他在指揮，樂隊奏出的旋律讓我有一種絕對不會捅什麼婁子的安全感。馬勒的標準非常嚴苛，所以他偶然冒出表揚人的隻言片語，對我們實在是莫大的鼓舞。」

而里歐・史力沙克則是宴會場合的靈魂人物，他體格魁梧，一副頂尖的英雄男高音的好嗓子，從莫札特開始，輕輕鬆鬆一路唱到華格納。至今還有他流傳下來的許多逸聞。據說有一次他演出《羅恩格林》，羅恩格林最後要坐上天鵝船離開舞臺。沒想到工作人員還沒等他踏上船就把船拉走了，他只好一臉無奈地嘟囔：「下一班天鵝船什麼時候開？」

這些年輕人在馬勒的培養下逐漸成長為可以獨當一面的當紅歌手，在離開維也納後他們還與很多指揮和樂團合作過。不過想必他們一定不會忘記，年輕時曾經受過的嚴格教導，和那個戴著眼鏡、精力旺盛的小個子男人。

分離派的舞臺設計師

就在馬勒出任維也納皇家宮廷歌劇院指揮一職那年，維也納城中悄悄誕生了一個新的藝術家組織 —— 維也納分離派，它是歐洲設計擺脫傳統，走向現代的重要轉捩點。

這批藝術家、建築家和設計師宣稱要與傳統的美學觀念決裂，與正統的學院派藝術分道揚鑣，所以自稱「分離派」。該

團體成立次年啟用的分離派展覽會館坐落於維也納城中，由約瑟夫‧奧布里希設計，一直使用至今。在它入口處的大門上用德文刻著一個短語，也可以看作是他們的宣言：「每個時代擁有自己的藝術，藝術擁有自己的自由。」維也納的市民親切地稱呼這座會館為「金色高麗菜」（golden cabbage），因為在建築頂部由金屬葉片構成了中空的穹頂。大

門頂部裝飾著三個面具，分別代表繪畫、建築和雕塑。

分離派不滿保守人士的墨守成規，他們希望以求新、求變的精神為藝術界注入新的動力。這個團體的成員有建築師奧扎‧華格納（「分離派運動之父」，馬勒在 1898 年搬進了歌劇院附近他設計的一座大廈中金碧輝煌的套房）、阿道夫‧路斯（Adolf Loos），雕塑家馬克斯‧克林格爾（Max Klinger），畫家古斯塔夫‧克林姆（分離派期刊《神聖之春》的總裁）、艾岡‧希勒、奧斯卡‧柯克西卡（Oskar Kokoschka）、卡爾‧莫爾（Carl Moll，馬勒未來的妻子阿爾瑪‧辛德勒的繼父）、科洛曼‧莫瑟（Koloman Moser）、艾米爾‧歐立克（曾經為馬勒畫像）等。不用說，馬勒本能地受到了他們激進理念的吸引，他們代表了維也納乃至整個歐洲的視覺藝術復興潮流。馬勒慧眼識英雄，他很快意識到歌劇藝術能夠在這股不可阻擋的復興大潮中扮演重要角色。

分離派眾多藝術家大膽創新的風格沒多久就進入人們生活

的各個領域。不僅僅是美術創作，服飾、建築、傢俱等工藝美術設計理念也都有了全新的面貌。到了 1902 年，當分離派在維也納舉行劃時代的第一次藝術展時，這股嶄新的藝術思潮早已是洶湧澎湃，不可阻擋。

在一次宴會上，馬勒結識了分離派裡的一名叫阿爾弗雷德‧羅勒（Alfred Roller）的奧地利畫家。他們很快開始談起歌劇方面的話題，羅勒吐著煙圈，憤憤地向眼前的音樂總監馬勒傾訴：「華格納的《崔斯坦與伊索德》何等偉大！可是看看皇家歌劇院，那是什麼下三濫的舞臺製作？簡直配不上這齣劇！您能不能想法子弄點新東西給我們看看？」羅勒緊接著又向他系統地陳述了自己對這齣劇的舞臺設計的意見，劇中飽含高度凝聚的情感張力和豐富的心理層次，唯有非具象的表現主義式的視覺效果才能與音樂完美契合。

這番話立刻引起了馬勒的共鳴，實際上他當時正有創新舞臺製作的想法，只是還沒找到合適的人來擔此重任。其實，皇家歌劇院的硬體設施處於歐洲領先地位，只是由於前人一味沿襲傳統，新設備一直都沒派上用場。馬勒上臺之後無法坐視這種情況，他一開始就打開天窗說亮話：「現有的道具和服裝全部給我滾蛋！」

在結識羅勒之前，馬勒已將劇院硬體結構作了一些必要的調整。例如，將管弦樂池放低，以解決讀譜燈光影響表演的問

題。為了方便排練時的協調，新裝上了與後臺聯絡的電話。演出時新增設了亮燈指示系統，讓指揮知道何時可以啟幕，以避免幕間換景的道具工作人員來不及退場的混亂情況發生。這些都是今天看來習以為常的措施，可在當時的維也納甚至整個歐洲，都是些新鮮玩意兒。

　　向來當機立斷的馬勒立刻邀請羅勒次日到歌劇院詳談，羅勒向他詳細描述了排演此劇的全新計畫。深入交換意見後，馬勒欣然發現兩人許多想像不謀而合，而羅勒展現出的高昂熱情與創造力，也證明他正是馬勒需要的舞臺設計的最佳人選。羅勒當即獲得了他生平第一個舞臺設計的工作——為《崔斯坦與伊索德》設計視覺效果。這樣一個超重量級的挑戰是馬勒的一著險棋，但他從來不懼怕任用新人。後來的事實告訴我們，馬勒這著棋開展了整個局面，兩人的合作開啟了音樂史上成就斐然的歌劇視覺呈現方式的革新，這也是馬勒身為指揮對後世影響最為深遠的成果。

　　1903 年 2 月 21 日，維也納皇家宮廷歌劇院為了紀念華格納逝世 20 週年，首次上演了完整版《崔斯坦與伊索德》。這場演出有如在音樂界投下一枚炸彈，保守人士承受不起震撼的舞臺效果帶來的巨大心靈衝擊，但是一些思想比較開放的人則像是受到一場徹底的心靈洗禮。保守樂評家對此劇毫不客氣地嘲諷：「因為門票銷售一空而不得一窺究竟的觀眾們，我們可以

透露一下細節供你們想像：第一幕是橘黃色的，第二幕是淡紫色的，第三幕則是灰白色的。『分離』的同盟看到崔斯坦和伊索德在光怪陸離的印象主義式布景中徘徊流離，一定是心花怒放了。只是有件事情我們得開宗明義地講明：雖然有那麼多明顯下了一番功夫的藝術設計，比如施密德斯先生的新鼻樑，但是華格納的精神可以說是蕩然無存……」

羅勒在這部劇中利用光線和布景的有機互動，希望表現出一種質樸有力的光影效果，激發觀眾自己的想像。而他的座右銘「創造空間感而非平面圖形」也在劇中得到彰顯。至於音樂部分，荀白克的學生兼好友艾爾溫·史坦因這樣描述它：「狂烈到接近巧奪天工的程度，無止境地憧憬和渴慕、白熱化的激情以及痛徹心扉的苦難，到高潮處簡直是天崩地裂。」崔斯坦由艾利克·施密德斯主演，而伊索德則由安娜·馮·密登伯格主演——幾乎所有人都認為這是值得她回味一生的榮耀之夜。

羅勒如今榮任常駐維也納的舞臺設計，他與馬勒密切合作，在數年內陸續推出不少廣受爭議但也膾炙人口的劇碼：除卻浮誇，轉而探討劇中哲學內涵的《尼伯龍根的指環》四部劇連演；1904 年貝多芬的《費德里奧》傳奇演出，劇中飾演萊奧諾拉的密登伯格被時人交口稱贊；格魯克的《伊菲姬尼在奧利德》（Iphigénie en Aulide），是馬勒自己最滿意的一齣劇；格局宏偉、神妙無比的韋伯的《魔彈射手》；1905 年上演的莫

札特的《唐‧喬望尼》流傳樂史。羅勒革命性的道具創新首度面世，這是一種可以轉動的鐵塔狀結構的裝置，一般是左右兩個置於舞臺之上，視場景需要做出各種機動變換，從此幕間換景變得快捷方便，舞臺設計邁入一個新的紀元。

馬勒和羅勒的合作為歌劇演出呈現方式帶來了新的活力，而評估他們這段時期的輝煌成就的文字中，最好的一段來自朱利烏斯‧康戈爾德。他是馬勒最熱烈的擁護者之一，也是繼愛德華‧漢斯力克之後維也納的首席樂評。1905 年 2 月 25 日出版的《新自由報》上，有他評價華格納《尼伯龍根的指環》四部劇的第一部《萊茵的黃金》的文字：「這一新製作中最美麗的故事，是由燈光來訴說的。燈光讓眾神沐浴在輝煌與靜謐之中，也讓他們籠罩在昏昏沉沉的夜霧之中。舞臺上的動作好像凝結成了一系列靜止的景象，然而又以燈光的神奇幻化，賦予極為真實的內在變化……舞臺與音樂間的細膩結合與呼應，在馬勒手中宣告確立。他讓管弦樂團也有了光。《萊茵的黃金》中比情感表達更為重要的音樂要素，在此完全與舞臺上逼真的景致合而為一。」

馬勒在領銜皇家宮廷歌劇院的十年當中，指揮了 1,000 多場演出，其中約四分之一是華格納的作品，其他常被演出的作品有莫札特、貝多芬、普契尼（Giacomo Puccini）、史麥塔納、馬斯奈、柴可夫斯基、理查‧史特勞斯、格魯克、費茲納、韋伯的

等等。當然他都沒有忘記輕歌劇這一體式的作品，如約翰‧史特勞斯的《蝙蝠》（Die Fledermaus）就在他的任上上演了多達89 次。每年新年前夕，他都會指揮一場新年音樂會，收入作為樂手們的年金基金。這種時候，劇院裡最知名的一些歌手都放下大牌的架子，與合唱團同聲歡唱，眾人高舉的酒杯中滿溢香檳。

　　馬勒在維也納事務繁忙，這意味著他原本就不多的作曲時間被一再剝奪，因而 1897 年和 1898 年這兩年也成了他創作上歉收的年份。他曾向賈絲汀娜和娜塔莉‧鮑爾 - 萊希納傾訴不能表達樂思的痛苦：「我的副業反倒成了我的主要工作。我再也抽不出時間和機會來從事上帝賦予我的崇高使命。我走到哪兒都有人前呼後擁，這真叫我受不了，人們是如何費盡心思稱頌我、討好我！我實在想跟他們說，我不覺得做到這些有什麼了不起的，我只是想做好本職工作而已！」

　　從 1890 年代起，一直到第一次世界大戰爆發，維也納出現了前所未有的思想文化大發展，許多領域都湧現出了偉大人物，這在歐洲近代史上並不多見。這種空前繁榮的人文氛圍的興起，歌劇院指揮馬勒功不可沒，他對音樂理想的不懈追求將歌劇院的聲望提升到了有史以來最高的程度，也讓廣大愛樂大眾的藝術欣賞品味和鑑賞能力達到了歐洲甚至世界頂尖水準。今天當我們讚嘆「維也納」這三個字代表的最高音樂理想時，可別忘記一代代「馬勒們」做出的努力啊！

接管維也納愛樂管弦樂團

馬勒抵達維也納一年之後，音樂之都的另一個重要音樂組織——遠近聞名的維也納愛樂管弦樂團，也歸他接管了。

在這之前，管弦樂團的音樂總監也是漢斯·里希特，他以健康理由——「手臂疼痛」請辭，轉而去英國倫敦接管哈勒的交響管弦樂團，直至 1911 年因視力問題退休。明眼人一眼就能看出，這裡一山容不得二虎，只是他的離去對馬勒來說並不意味著愉快的未來。

維也納愛樂管弦樂團創立於 1842 年，它的運作方式頗為奇特。一方面它是皇家歌劇院的常駐樂團，必須接受劇院音樂總監的管轄，但是另一方面它在劇院之外的活動完全自治，每個樂手都是股東，以民主的方式對樂團的日常運作、各項事務進行投票，包括從內部選出一個自治委員會，連音樂總監也是由樂團投票決定人選。也就是說，維也納愛樂樂團並不是非得聘請馬勒為他們的音樂總監不可，特別是在馬勒和里希特擁有兩種截然相反的指揮風格的情形之下，接受馬勒領導這個決定讓人有些費解。

里希特遵循的是一絲不苟的正統指揮風格，而馬勒則將肢體語言運用到了極致。樂評家馬克思·卡爾貝克顯然對前任指揮戀戀不捨，他寫道：「過去是歸然不動，像高山一般聳立在樂團前面的一位壯碩高大的金髮紳士，如今換了一位瘦削躁動的

人物，手腳非常靈活地在指揮臺上手舞足蹈。」而寫作《音樂之
都的傳奇》的馬克斯・格拉夫則用具體的語言描繪了馬勒在指
揮臺上的風姿：「當劇院的燈光黯淡下來時，稜角分明而面色
蒼白、彷彿超然物外的這個瘦小身軀，三步並作兩步直衝上指
揮台。他在維也納早期的指揮風姿實在是令人矚目。他手中的
指揮棒會突然向前急射，猶如毒蛇猛地吐信；他的右手彷彿將
無形的音樂從樂器中拉出來。他鷹隼般銳利的目光所到之處，
就連坐在角落的樂手也會膽戰心驚。他會眼睛看著這一頭，同
時指揮棒向另一頭下達指示。有時他像是挨了一口蟲咬般從指
揮座椅上跳起來……馬勒無時無刻不在散發光芒，就像一簇熊
熊燃燒的烈焰。」

　　馬勒指揮維也納愛樂樂團的首場演出是在 1898 年 11 月 6
日。演出曲目包括貝多芬的《C 大調寇里奧蘭》序曲，莫札特
的《g 小調第四十號交響曲》以及貝多芬的《降 E 大調第三交
響曲——「英雄」》。馬勒安排這套曲目用意深遠，里希特正
是用貝多芬的《第三交響曲》作為他告別維也納的壓軸曲目。
馬勒用這支曲子作為見面禮，一方面有薪火相傳的意思，另一
方面也宣告了他開啟了一個新的「英雄」時代。

　　「新指揮甫一現身，全場便一片鴉雀無聲，就連氣勢宏偉、
千鈞之力的《寇里奧蘭》序曲過後，也只有稀稀落落的掌聲。
馬勒對莫札特的《第四十號交響曲》的第一樂章的詮釋終於讓

氣氛熱烈起來，接著是動人流暢的行板，其細緻入微的樂律起伏，讓最心存疑慮的人士也為之傾倒，聽眾席上第一次響起了由衷而發的掌聲。……音樂會大獲成功的一個高潮，是《英雄》的第一樂章 —— 馬勒精彩萬分的演繹以及樂團出神入化的演奏，效果是爆炸性的，聽眾的掌聲和喝彩聲轟然雷動。」

這是樂評家提奧多・海爾姆對馬勒指揮維也納愛樂管弦樂團首演的描述，由此可見維也納的愛樂大眾再一次將成見拋在腦後，敞開心胸接受新指揮帶來的戲劇性詮釋風格。樂評家們雖然一時無法完全接受新風格，不過就連保守派代表人物愛德華・漢斯力克，對這場演出也給予了「好的開始是成功的一半」的評價。

令人扼腕的是，在這之後的日子裡，馬勒和維也納愛樂樂團從未建立過真正的水乳交融的密切合作關係。馬勒所下達的任何指令，都被樂手發自內心地加以排斥。而他出名的為了追求音樂效果而打磨樂團的做法，更是增加了樂手們對他的敵意。一次排練時，他一直不太滿意樂團演奏的貝多芬的《c小調第五交響曲 —— 「命運」》開頭的幾個小節，反覆操練不知多少次之後，幾個樂手再也無法忍受，憤然起身要離開排練場地。只見馬勒怒氣沖沖地對他們吼道：「諸位！且把你們的怒氣留到演出現場，這樣我們至少就可以把這個開頭恰如其分地演奏出來！」

　　這一時期馬勒招致最多攻訐謾罵的是他著手改動經典作品。例如他對貝多芬的幾部交響樂作品管弦配器的改動，就引來崇尚古典的樂評界的一片譁然，就連普通聽眾也認為此法不妥，到處都是指責馬勒「野蠻」、「瀆聖」、「離經叛道」的聲音。馬勒在群情激憤之時被無端扣上一頂又一頂大帽子，絕少有人理智地思考馬勒為何要冒天下之大不韙執意如此。

　　實際上，在「交響樂之父」海頓之後，交響管弦樂團的規模擴充了三倍有餘，樂曲長度和表現手法也出現諸多變化。精通配器的馬勒耳朵極為靈敏，在他聽來，交響曲的各個聲部必須達到音響效果的清晰和平衡。假如貝多芬在世時已經有精巧的活栓小號問世，他一定會毫不猶豫地把它用在樂曲中，所以馬勒用它來為《d 小調第九交響曲 ── 「合唱」》的合唱樂段作豐潤。同樣的道理，若當時的弦樂陣容跟我們後來常見的那樣大為擴充的話，貝多芬無疑會相對強化木管部的聲響，而這就是馬勒指揮貝多芬第五、第七以及第九交響曲時所做的改動。

　　由此可見馬勒的作法才是對作曲家和其意圖的真正尊重，除了配器外，他從未試圖更改一首樂曲的旋律或是和聲。身為作曲家的馬勒也曾聲明，如果他去世之後管弦樂團的繼續發展造成了樂曲聲部不夠平衡，或者是為了順應某個演出場地的特殊音響空間，他舉手歡迎指揮家在配器上做出必要的改動。

　　1900 年 2 月 18 日，一年一度的尼克萊音樂會上演了貝多

芬的《第九交響曲》作為壓軸曲目。這場演出是馬勒有生以來獲得的最大成功，聽眾叫好之聲震耳欲聾，以至於樂團不得不臨時加演一場以饗愛樂聽眾。他不僅選用了華格納的改定版樂譜，還加上了他自己的一些修飾潤色，另外更別提他時時為人詬病的彈性速度的頻繁運用——這些因素加在一起，讓保守樂評界為之譁然。其中有人毫不留情地指出：「馬勒應該直截了當地信任貝多芬，而非用自己的方式去理解貝多芬。」

第二場演出定於四天後的 2 月 22 日舉行，馬勒深感有必要對前一場演出招致的猛烈炮火出手還擊。他不僅受到報刊樂評的公開攻訐，甚至還收到匿名人士的謾罵信件，對此他堅持信念，毫不退縮。在演出之前他派人在音樂廳入口處派發內容如下的小冊子：

近年來若干報紙雜誌上的言論意見，混淆廣大聽眾視聽，讓大家誤以為貝多芬的作品，尤其是《第九交響曲》，在某些細節上遭到了任意的變動修改。因此這裡我們稍作一番解釋以澄清事實，實屬必要之舉。

在貝多芬耳朵完全失去聽力之前，他業已失去了與充滿聲響的世界的密切聯繫，這種聯繫對於一個作曲家來說不可或缺。而貝多芬的創造力卻與日俱增，使得他在失聰之時還要去努力開發新的表現方式，以及前所未聞的強健有力的管弦樂技法。而我們也都知道，在那個年代銅管樂器的構造不如今天發達，有時無法奏出旋律需要的序列音出來。銅管樂器後來的演進，正是為了彌補這一缺點。如今如果不能充分

利用，以求得作品至善至美的演奏效果，是背離作曲家意願的做法。

　　理查・華格納一生都致力於推廣宣揚貝多芬的作品，以免遭受人們的糟蹋與草率對待。他在〈論貝多芬第九交響曲的演奏〉一文中，就指出了應以何種方式演奏為宜。晚近指揮界都十分尊重華格納的寶貴意見，今天這場音樂會的指揮者也不例外。

　　貝多芬的作品當然不容後人加以重寫、更改或是「修訂」。約定俗成的弦樂部的擴充，使得木管樂器數量必須相應增加。這些木管純粹是為了強化響度，絕對不是對貝多芬的作品有什麼新的發揮。不論是就這一點，或是其他關於此曲詮釋的整體或細節的任何方面，只要參照一下原譜，就可以知道指揮者不但未曾將一己之見強加於作品之上，而且更極力要完全恪守貝多芬的指示，就連看似最無關緊要的細節也不放過。目的就是要讓大師的本意不致在演出時有絲毫犧牲，或者是在一片糾纏不清的聲響中湮沒。

儘管經歷了這些大大小小的風波，馬勒的演出依舊吸引了大批愛樂聽眾。即便是一再加演或是特別推出周日午場演出，都似乎不能滿足聽眾的殷切需求。在音樂氛圍濃厚的維也納，這樣熱愛古典音樂的忠實聽眾實在難以計數。他們數十年如一日支持自己喜愛的樂團，為樂團哪怕是微不足道的進步而發自內心地喝彩，也為樂團出現的問題和陷入的難局而扼腕嘆息。但在任何風波襲來之時，他們都對樂團不離不棄，陪伴樂團歷經風風雨雨。想必在撥雲見日的那一刻，他們一定會由衷地大聲歡呼，臉上洋溢明媚的笑容。

管弦樂隊的配器

管弦樂隊中包括了很多種類不同的樂器,它們都有各自不同的音色。這樣在創作交響曲作品時,作曲家需要對它們的音色和音量進行合理的調配。另外在排練和演出時,指揮也需要對各種樂器的席位排列和音響效果進行微調。一般來說,管弦樂隊由四種類型的樂器構成,在演奏交響曲時經常使用的樂器如下,弦樂組:小提琴、中提琴、大提琴、低音提琴、豎琴;木管組:短笛、長笛、單簧管、雙簧管、巴松管;銅管組:小號、圓號、長號、大號;打擊組:定音鼓、大鼓、小鼓、三角鐵、鈸、鑼、木琴。管弦樂隊在演奏時,並非所有團員都要參加,一般根據作品的需要,參演者數目亦有變化。現在樂隊演奏浪漫主義及近現代交響樂作品時常採用美式席位排列法。

「作曲小屋」二號

1899 年夏天,馬勒又迎來了久違的假期,他終於可以抽出時間來繼續他的交響曲創作了。

馬勒先是前往舊奧斯湖湖畔的一個溫泉度假勝地,只是去了之後才發現那兒過於喧囂,實在不是什麼理想的休憩之地。因為溫泉浴吸引了大批遊客,而其中不少人都認得他。同時當地又有一個為遊客演奏的小樂隊,讓最需要平靜的他不勝其擾。此外天公也相當不作美,陰冷的天氣持續多天,而馬勒租賃的度假小屋又沒有有效的取暖設施,使得想要在此休養生息

的他反而受了不少罪。種種因素造成《第四交響曲》的創作停滯不前，他必須盡快另謀出路。

此時密登伯格向馬勒推薦了她成長的小省分麥爾尼格，她認為這裡清幽的環境正符合馬勒的需要。但是最初馬勒一行人並沒有找到一個合適的地點，一直到他們快要放棄時，才在沃特湖畔的一角找到了一個隱蔽的理想處所。它所處的位置堪稱完美，在幾乎完全沒有人類侵擾痕跡的密林中有一塊空地，只有穿過高大茂盛的松樹林中一條陡峭的小徑才可到達這個地方。馬勒當即毫不猶豫地從奧爾西尼和羅森伯格親王那裡買下了 250 平方公尺的湖邊土地，當然這塊山林中的幽僻之地也被他租下。在湖邊土地上他打算建造一幢別墅，而山上則計劃建一座和施泰恩巴赫相似的「作曲小屋」。

密登伯格又介紹了一位年輕的建築師阿爾弗雷德·托伊爾，由他擔負別墅和小屋的設計施工。他質樸大方的設計風格讓馬勒頗為滿意，別墅有風格各異的露臺，還有花園與噴泉。一條充滿野趣的小徑通向未知的密林深處，將小屋和別墅連成一個整體。次年，也就是 1900 年，馬勒抵達新居時第一次登上露臺放眼望去，不由得讚嘆道：「太美了！人，實在不應該如此享受！」而從作曲小屋的窗戶向外望去，如同身處孤島，參天茂密的松林阻擋了陽光，遮蔽了湖水，掩蓋了小徑 —— 馬勒稱其為「避難所」。

　　如今麥爾尼格的湖邊別墅為私人所有，不再對外開放，但林中的「作曲小屋」卻於 1981 年被奧地利克恩頓州首府克拉根福市的馬勒協會開闢為馬勒紀念館。在妥善地修繕之後於 1986 年 7 月 7 日正式開放。今天到「作曲小屋」瞻仰的人們，可以用耳機聽到馬勒所有音樂作品的錄音，珍貴的展品包括馬勒從這裡寄出的信件、明信片，當然必不可少的是樂譜手稿，馬勒的第四到第八交響曲、《呂克特之歌》和《悼亡兒之歌》（Kindertotenlieder）就是在這裡創作或完成的。

　　《第四交響曲》可以說是馬勒除了《第一交響曲》之外最「悅耳」也最為溫和的一部作品。他的《第三交響曲》原本有七個樂章，後來他把第七樂章移到《第四交響曲》作為第四樂章。這部交響曲於 1901 年首演，當時的評價毀譽參半，並未引起普遍的共鳴。

　　「天堂的生活」標題雖然出現在第四樂章，但第一樂章中已經醞釀起了情緒。起始的幾個音處，馬勒寫下 Grazioso（典雅、俏麗）、Un Poco Rit（稍慢）、p（輕）、<（漸強）、pp（更弱）、Espressivo（充滿表情）六個單字，來形容這段音樂應有的表情。第二樂章為 3/4 拍，但音程詭異，聽起來很像是魔鬼圓舞曲——小提琴時常用來象徵魔鬼。值得注意的是獨奏的小提琴的四根弦要提高一個音，音色比原來的稍顯緊張，音樂的張力十足。這種不依照原來的定弦，經過調整的做法，

稱為「變格定弦」（義大利語：Scordatura，英語：cross-tuning），在巴洛克時代以及現代音樂中時有出現。為避免演奏者不適應變格定弦後不同音高的新指法，作曲家一般都會在樂譜上以標示音來代替實音，因此樂手只需沿用慣性的指法，便能獲得新的音高。本樂章中的獨奏小提琴樂譜和其他齊奏小提琴的不一樣，但大家所奏出的音高卻是一樣的。

第三樂章音樂優美，為典型的馬勒式慢板音樂，而第四樂章則是女高音獨唱曲，歌詞源自《少年魔法號角》，全曲分為四個段落，分別像是自由的變奏。每個段落都有樂隊前導，唱段的第一拍通常為空拍，成為本樂章的特色。

到此為止，馬勒第一階段的交響曲創作終於落幕，從《第五交響曲》開始，新的風格和內容即將呈現。1910 年，布魯諾在給馬勒的信中論述了這一觀點：「在你的歌曲創作中，第一時期主要包括了《少年魔法號角》這部歌曲集，而第二時期包括了根據呂克特的詩作創作的歌曲。在交響曲的創作中（像上述藝術歌曲一樣，這些交響曲也分別創作於這兩個時期），第一時期包括了第一到第四，而第二時期包括了第五到第八。在前四部交響曲中，音樂讚美著永恆、不朽的事物，它一部分是用歌詞來表現，一部分是由音樂來呈現。而第五、六、七交響曲的創作，並沒有受到歌詞的影響，它僅僅是純音樂的創作。而在《第八交響曲》中，歌詞表達了『最終的神祕存在』。」

阿爾瑪的馬勒

　　1901 年可謂是馬勒人生中最春風得意的一年了，儘管在 4 月由於身體原因他請辭了維也納愛樂管弦樂團的指揮一職。9 月他的追隨者兼忘年交布魯諾·華爾特當上了他的助理指揮。到了 11 月 25 日，萬眾矚目的《第四交響曲》在慕尼克舉行首演。馬勒此時在維也納的人氣和聲望達到巔峰。據華爾特回憶，計程車司機看到他時甚至會高聲喊「馬勒萬歲」！

　　在曲目的分配上，馬勒無疑對華爾特極為慷慨，這一方面無疑是因為他不想重蹈自己遭人冷眼相待的覆轍，另一方面也是出於對其才華的信任。然而華爾特畢竟年輕，資歷尚淺，在別有用心的人看來，他只不過是馬勒的親信而已，沒什麼真本事。加上他又是個猶太人，厭憎馬勒的反猶人士也經常攻擊他，來達到打擊馬勒的目的。但是後來事實的發展有力地反駁了種種謬論，華爾特在馬勒的提攜教導下穩步前進，終成一代指揮大師。後來，他執掌了萊比錫布商大廈管弦樂團、紐約大都會歌劇院樂團等世界一流樂團，同時也是著名的薩爾斯堡國際音樂節（Salzburger Festspiele）的創始人之一。當然深受馬勒信賴和影響的華爾特也是恩師作品的最佳代言人，馬勒過世後留下的《第九交響曲》以及《大地之歌》都是由華爾特指揮首演的。

　　對馬勒來說，1901 年最重要的一件事，莫過於與他未來的

妻子相遇。之前一年，馬勒在巴黎結交了一名叫貝爾塔‧楚克康得爾的女士，她的丈夫艾米爾‧楚克康得爾是維也納著名的解剖學家，而她的姐姐就是未來法國總理喬治‧克雷孟梭的嫂子索菲亞‧克雷孟梭。這對姐妹既是馬勒音樂的仰慕者，又對繪畫有很高的鑑賞水準。1901 年 11 月 7 日，貝爾塔女士邀請馬勒參加家庭晚宴，在場的名流有古斯塔夫‧克林姆和市立劇院總監馬克斯‧布林克哈特等，當然還少不了這場宴會上最漂亮的女人——維也納分離派的創始人之一卡爾‧莫爾的繼女，名叫阿爾瑪‧瑪麗亞‧辛德勒（Alma Maria Schindler）。她父親是九年前離世的風景油畫和水彩畫畫家艾米爾‧辛德勒（Emil Schindler），母親在守寡五年之後改嫁卡爾‧莫爾。

關於這兩個人的相識相知和萌生愛意，我們不妨引用阿爾瑪在《憶馬勒》這本書中的回憶，當事人的視角總歸比旁人更為可信。

馬勒問我是否聽過庫伯利克（小提琴家）的演奏，我回答道：「我對獨奏音樂會不感興趣。」馬勒對我的答覆十分滿意：「我也不感興趣。」他在餐桌的另一端大聲說道。

從餐桌起身後，大家自然而然地圍成幾個小圈子，我們談起了美的相對性問題。「美！」馬勒認為蘇格拉底的腦袋很美。我非常認同他的觀點並認為音樂家亞歷山大‧馮‧哲林斯基（Alexander von Zemlinsky）是美的。馬勒聳聳肩，認為這太荒謬了。他的作法燃起了我的鬥志，我把交談引到關於哲林斯基的話題。

「我們正要提到他……您為何不演出他為霍夫曼斯塔爾寫的芭蕾舞劇《金色的心》？您不是答應他了嗎？」

馬勒立刻回應：「因為我不理解它。」

我倒很是理解這部劇，於是說：「讓我來為您講述這本書的內容，解釋它的涵義。」馬勒微微一笑：「這我倒有興趣。」

因此我說：「但在這之前，您得跟我講清楚《高麗新娘》的涵義究竟何在。」（芭蕾舞劇《高麗新娘》是在維也納經常上演的一個保留劇目。混亂不堪，愚蠢之極，不值一演。）馬勒放聲大笑，露出許多閃光的牙齒。我的認真引起了他的興趣，他知道，哲林斯基教我作曲，我是他的學生。他請我把我的作品帶到歌劇院給他看。

我們早就與其他人分開，或者說其他人早已遠離我們而去。我們周圍是真空狀態的空間，這是人們在相識之時為自己創造出的一個空間。我當時答應他：「我要是有什麼好作品，一定會去的。」他揶揄地微微一笑，好像要張嘴說「我能一直等你」似的。他請我和另外幾個人第二天早上去歌劇院看《霍夫曼的故事》的彩排。我有片刻的猶疑 —— 為哲林斯基譜寫的作品還未完成 —— 隨即我對那部作品的興趣占了上風，於是我答應了。在分別之前，他還抓住機會與我迅速地說上幾句。

「您住在哪兒？」

「霍恩瓦爾特高地……」

「我要陪您回去。」

（我可不想走回去，夜已經深了，我累了。）

「那麼您要來歌劇院囉？一定？」

「是的是的，我一寫出好作品就去。」

「君子一言，駟馬難追？」

我點點頭。

第二天，我去接克雷孟梭姐妹，馬勒早已站在歌劇院門口，不耐煩地等著我們。他幫我脫掉大衣並對另外兩個女人很不禮貌地視而不見。他把我的大衣搭在胳膊上，一臉窘迫地請我們進入他的辦公室。兩位夫人似乎沒有察覺到我們心靈上和這個空間裡的那種隱密的震顫，開始與他交談。我則走到鋼琴前，翻閱他的樂譜。我可不想說廢話。馬勒偷偷朝我這邊看，他喊道：「辛德勒小姐，您睡得如何？」「好極了，為什麼不呢？」他說：「整夜我一分鐘都沒睡！」……

我沒想到他那麼喜歡我。我很是欽佩他，不過對我來說在哲林斯基那兒的學習更為重要。在隨後的一天我收到了這首美妙的詩歌：

徹夜無眠。
我可沒有想像過，
對位法和曲式學
又一次讓我心煩。

這樣一個夜晚被完全主宰。
所有的聲部都只是
更多地把主調引向一點。

徹夜無眠
—— 我整夜輾轉反側 ——
如果有人敲門，在這瞬間，
我就向門那兒拋去雙眼。

我聽到：說話算數，君子
它不斷響徹我耳旁——
那種形式的一個卡農曲：
我向門那兒張望，並在期盼。

　　多年後阿爾瑪回憶馬勒是如何注意到她的存在時，說出了他身上極為殘酷的真實：「他已經大權在握如此之久，遇到的一向只有謙遜地順從，以至於他和外人的距離已經成為一種孤獨。」也許是美貌而智慧的阿爾瑪恰如其分地理解並填補了他的孤獨，兩人的進展可謂神速，多年孑然一身的馬勒終於開始認真地談起了戀愛。來往於他們住處的郵差為他們傳送一迤邐演出請帖、匿名詩歌，登門造訪亦是逐日頻繁起來。

　　次年3月9日，他們結婚了。馬勒是徒步去結婚的，當時正下著大雨，他腳蹬一雙雨靴。阿爾瑪和她的母親莫爾夫人，以及馬勒的妹妹賈絲汀娜則乘車前往卡爾教堂。在場的證人有莫爾和羅瑟——他在次日與賈絲汀娜成婚，加起來一共只有這六個人。因為他們事先向大眾透露了假的婚禮時間，說是在當天晚上，所以沒有什麼外人來打擾這場儀式。馬勒要跪下時因為沒看到腳下的墊子，滑倒在了石磚地面上。他個子比阿爾瑪矮，得自己爬起來，再重新跪下去。大家都微笑著看著他，牧師也情不自禁地咧開嘴。婚禮結束後六個人吃了頓飯就分開了，新婚的馬勒夫婦踏上了前往俄羅斯的蜜月之旅。

著名指揮之妻

　　馬勒夫婦這對才子佳人新婚初期可謂伉儷情深，在聖彼得堡的三場音樂會上，阿爾瑪第一次坐在樂團的後面，看著她的新婚丈夫指揮的模樣：「他指揮時總是全身心投入，情緒高昂，而他張著嘴陶醉於美妙旋律中的表情，真是讓人有難以言說的感動。」

　　6月9日，馬勒指揮自己的《第三交響曲》在德國一年一度的「全德意志音樂節」上舉行首演。這是他以作曲家身分贏得的首次勝利，從此維也納之外的人們也開始欣賞馬勒作曲的音樂。演出時阿爾瑪也陪伴在側，她在聆聽首演後下定決心要把自己的生命奉獻給丈夫的音樂事業：

> 我坐在素不相識的聽眾中間，因為我想要獨自一人，不願意跟前來捧場的親友坐在一起。我所感受到的亢奮實在是難以用言語表達，一會兒哭一會兒笑，突然間又感到孩子在腹中動彈。這一晚演出的交響曲讓我對馬勒的偉大之處有了全新的認識，我高興得熱淚盈眶，向他發誓說我由衷地欣賞他的才華，我只求能把自己的愛意奉獻給他，我衷心地只求能夠永遠為他而活。

　　如果說先前阿爾瑪還沒有做馬勒 —— 這個藝術狂人的妻子的覺悟，那麼經過這個夏天之後，她恐怕就明白了要如何全身心地奉獻自己。馬勒從來不掩飾他身上的男性沙文主義，他需要一個可以為他無怨無悔地付出的妻子，這個堅強的女人必

須為他生兒育女、料理家務、謄抄樂譜 —— 至於有無個性和才華，看起來倒並沒有那麼重要。還在單身時，馬勒曾為自己訂下做她妻子的標準，這在今天看來似乎很是苛刻 ——

> 我最受不了的就是女人邋邋遢遢儀容不整的模樣。我作曲時需要獨身一人，不得有任何打擾，身為一個藝術創作者，對這一點要求身邊的人無條件的配合。我的妻子必須同意我與她分房而居，彼此的寢室可能隔上若干房間，我自己有單獨出入的房門。她必須同意只能在約定好的幾個時段裡跟我待在一起，在這些時段裡我希望她能夠打扮完備、衣著光鮮。最後一點，如果我有時候不想見她，她不應生氣，或是以為我疏遠、冷淡她。 言蔽之，她必須具備最可人，最體貼的女人都沒有的特質。

阿爾瑪這麼年輕貌美、才華出眾的女人，能夠成為丈夫心中的完美妻子嗎？馬勒深知阿爾瑪在藝術家和妻子這兩個身分中徘徊的苦惱，他曾經給她寫信，直截了當地提出這個敏感的問題：

> 從現在起，你是否可以把我的音樂視如己出？現在，我不想詳細討論「你的」音樂 —— 過些日子我會回來討論它的。但是總體來看，你是如何想像同為作曲家的丈夫與妻子的婚後生活的？你是否想過這種特殊的競爭關係將不可避免地使我們陷入一種荒唐的境地，並最終走向墮落？如果你恰好「創作情緒高昂」，但同時又必須照管家務或是幫我查找我需要的什麼資料，那將如何是好？不要誤會，猜想我抱著資產階級的夫妻關係觀，後者是同時把妻子當成丈夫的玩物

和管家。當然，你覺得我不會那麼想的，對嗎？但是，有一件事情毫無爭議：如果我們要幸福地在一起生活，你就必須成為「我所需要的一切」，即成為我的妻子，而非同事。如果為了擁有我並被我擁有，你必須徹底地放棄你的音樂的話，那是否意味著毀掉你的生活，放棄你生命中不可或缺的重要成分？

在馬勒逝世之後，阿爾瑪又活了 53 年，在回顧她生平的經歷時，最引人注目的還是她豐富多彩的感情生活。她的確是魅力非凡的女子，交往的對象也都是一時的俊傑。在認識馬勒之前，她與分離派畫家古斯塔夫・克林姆以及作曲老師哲林斯基都曾有過曖昧關係。在馬勒生命中的最後幾年，她與建築師瓦爾特・葛羅培斯（Walter Adolph Georg Gropius）發展了一段婚外戀，這給馬勒帶來了無盡的痛苦，然而這段婚姻最終維持到了馬勒逝世。在此之後她又與分離派畫家奧斯卡・柯克西卡有過一段戀情，柯克西卡最著名的一張畫〈風的新娘〉就是獻給阿爾瑪的。不過最後她還是在 1915 年嫁給了葛羅培斯，並生了一個女兒瑪儂・葛羅培斯，可惜在 19 歲時早逝了，阿班・貝爾格把自己的小提琴協奏曲獻給了這個女孩。1920 年阿爾瑪與葛羅培斯離婚，隨後與作家弗朗茲・維爾費爾（Franz Werfel）公開同居，並在 1929 年嫁給了他，她自稱是「阿爾瑪・馬勒・維爾費爾」。這是她的第三次，也是最後一次婚姻，兩人後來移民美國並在那兒終老。

阿爾瑪在 1902 年初結婚時已經懷有身孕，在 8 個月之後的 11 月 3 日誕下大女兒瑪麗亞‧馬勒。這年夏季，馬勒和挺著大肚子的阿爾瑪在新建成的「作曲小屋」附近消磨了幾個月的時光。這裡的生活與在施泰恩巴赫沒什麼區別，首先得滿足馬勒作曲的需求，而生活上的各種條件被降到了最低限度。這個「作曲小屋」裡面的陳設極為簡陋樸素，只有一張大工作桌、一把椅子、一架鋼琴和幾個書架。馬勒每天清晨七點不到就來到小屋，埋首創作直到中午，之後才回到別墅中陪伴阿爾瑪。在用餐前花上約一個鐘頭游泳、散步、划船或是舒舒服服地曬個日光浴。他一直隨身帶著筆記本，好記下他在休息時的靈光一閃。

阿爾瑪為馬勒的工作犧牲了自己的練琴時間，同時也成了馬勒義不容辭的全職助手。她回憶這段時光時寫道：

「他帶來了他的《第五交響曲》的草稿，兩個樂章已經完成了，其餘的則尚在最初階段。我彈鋼琴時儘量把音量放到最小，但我問他有沒有聽到時，他說聽到了，雖然他的工作室在離我很遠的樹林裡。於是我改變了消遣方式：我把《第五交響曲》已經完成的部分立刻全部抄寫出來；因此我的抄本只比他落後幾天。……我此時已學會如何閱讀他的樂譜，在抄寫時心裡聽到聲音，對於他來說越來越有真正意義的幫助。」

就這樣，秋天來臨之時，馬勒終於在新婚妻子的幫助下順利地寫完了《第五交響曲》，並於兩年後的 10 月 18 日，在德國科隆舉行了首演。

第六章
愁雲慘澹維也納

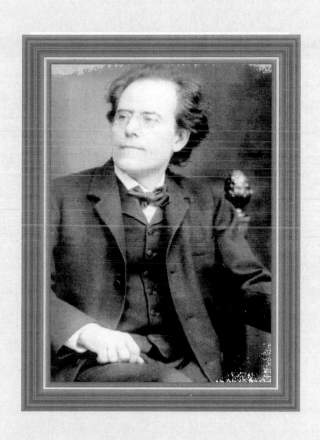

命運的重擊

　　轉眼已是 1903 年夏天，阿爾瑪懷上了第二個孩子，馬勒的
作曲家身分也逐漸得到了歐洲音樂界的認可。在巴塞爾的「全
德意志音樂節」上，燦若繁星的燭光照亮了宏偉的大教堂，
《第二交響曲——「復活」》的演出贏得了滿堂喝彩。另外，
從這一年開始，馬勒與阿姆斯特丹音樂廳管弦樂團的交往也密
切起來。次年，他還接受了荀白克和哲林斯基創建的「維也納
創造性作曲家協會」名譽主席的頭銜，這個協會與現存的保守
派大本營「維也納音樂家協會」（布拉姆斯曾擔任主席）針鋒
相對。可以說此時的馬勒已經獲得了一個職業音樂家應有的榮
譽，然而就在這看似美滿的生活中，他寫下了最為震撼而悲壯
的《第六交響曲——「悲劇」》和《悼亡兒之歌》，好似應了
中國那句「盈滿則虧」的古語。

　　1904 年 6 月 15 日，次女安娜降生，馬勒給她取了個小名
叫「古可兒」。喜添愛女的馬勒在麥爾尼格的創作如有神助，
前一年他已經勾勒出了《第六交響曲》前兩個樂章的草稿，如
今他一鼓作氣將它完成。另外他還寫了新的《第七交響曲》中
的兩個「夜曲」段落，即第二和第四樂章，同時把《悼亡兒之
歌》中剩下的兩首歌曲寫完。

　　《悼亡兒之歌》這部聲樂套曲讓阿爾瑪很是不悅，因為呂
克特是用這些詩篇緬懷他夭折的孩子。可以想見，還未從產後

的虛弱中恢復過來的阿爾瑪，在聽到馬勒完成這部套曲時是何種感受。她請求丈夫「看在上帝的份上，不要招惹這個壞兆頭」！不幸的是，三年後這句話果然一語成讖。

《第六交響曲》曾經以「悲劇」的副標題出現在世人面前，但是後來被作曲家本人刪掉了。這部交響曲的規模十分龐大，演奏時間長達 80 分鐘，動用的編制也極為驚人，光是銅管部就有四支長號、六支小號、八支圓號。此曲形式上非常古典，採用了傳統的四個樂章的曲式，以一個主調 a 小調為中心。但是就感情色彩而言，它超越了馬勒筆下其他所有曲子，是最悲觀而充滿宿命論色彩的作品，好像作曲家把他對人類所有的沉痛嘆息傾訴到這部交響曲裡了。這首曲子的重心所在是長達半小時的第四樂章，音符就像「作曲小屋」前的參天大樹，層層疊疊，密不透風，讓人進入暗無天光的境地。我們彷彿能夠感受到一位英雄人物，他是馬勒的化身，也是一位反抗命運的戰士，他毫無懼色地迎向一波波排山倒海而來的困境，卻遭受了命運的三次重擊，「最後一次重擊後，他終於像一棵參天巨木般轟然倒下」。為了表現這三記象徵命運的重擊，馬勒在樂譜中指示鼓手要敲出前所未聞的「大錘」的鼓擊效果。於是我們在聆聽最後一個樂章時，會兩度聽到天崩地裂一般，所有樂器放聲齊鳴，所有聽眾的鼓膜似乎都要被穿透的高潮——似乎英雄的反抗勝利在望，然而突然間無情的鼓槌猛然敲響，長號

和小號森森然奏出樂章的「命運」動機。陰暗的尾聲充斥著不和諧的動機，原定的第三記槌聲被馬勒刪去。長號肅然低吟一曲哀怨的輓歌，最終定音鼓和小號奏響猝然襲來的「悲劇」動機，湮沒了一切樂音。

　　馬勒一開始著手創作這部交響曲就奮不顧身地投入了這鋪天蓋地，讓人無處逃遁的悲劇氛圍中。次女的誕生，他和妻子之間感情上亮起的紅燈，以及性生活的危機，都強化了此曲由內而外散發的悲劇情愫。阿爾瑪回憶馬勒在鋼琴上彈奏此曲的情景，「他再也沒有一件作品像這支曲子一般由衷而發。那天我們都情不自禁地流淚，音樂裡豐富的感情直接觸及我們的內心深處」。阿爾瑪隱隱覺得這部作品預示著馬勒未來的命運，我們當然知道這樣的說法沒有什麼科學依據，不過在首演後一年，命運真的給了馬勒三記無情的重擊：他被迫辭去了維也納歌劇院總監一職，4歲的愛女、馬勒的掌上明珠瑪麗亞因病夭折，數日後醫生診斷出她的心臟瓣膜出現病灶──正是此病在數年後奪去了她的性命。

　　對於命運，馬勒也是寧可信其有，在寫完《第八交響曲》之後他寫了《大地之歌》，卻不願意名正言順地將它編為《第九交響曲》，因為貝多芬、舒伯特、布魯克納、德弗札克這些前輩或是時賢都只有九部交響曲傳世，似乎「第九」就是一道難以逾越的關隘。然而命運女神大概不願意打破自己親手建立的

規則，馬勒後來真的逢九遭難，《第十交響曲》還未寫完便撒手人寰。

而馬勒的作品中最富有聲響實驗特色的莫過於他的《第七交響曲》了，這也是他所有的交響曲中最特立獨行、最不為人知的曲目了。此曲夾在兩部曠世傑作之間，前有無所逃遁、排山倒海而來的第六交響曲，後有驚天動地、氣魄宏大的第八交響曲，大雜燴一般的奇異混合多年來一直讓人摸不著頭腦。不過假如設身處地站在馬勒的角度考慮，這倒也不是不能理解。《第六交響曲》充滿「我不入地獄誰入地獄」的壯懷激烈，但是迎來了一片灰暗的結局，而《第七交響曲》則提供了一個必要的過渡，讓作曲家從自我的天人交戰中全身而退，暫時放浪形骸於純粹的音樂天地之中。他在這部作品裡讓音樂想像力任意馳騁，處處都顯露旺盛的生命力。可以說這是一曲交響的盛宴，馬勒所創造的繽紛萬千的宇宙裡，再沒有一個曲子這般變化萬端而莫可名狀。配器手法亦是突破常規，在他過去的作品中未曾見過。

值得一提的是，在完成這首交響曲的 1905 年的夏天，馬勒對自己創造力的苦惱達到了頂峰 —— 他覺得樂思即將用盡。在給阿爾瑪的信中他說：「我的藝術創作和生活狀態，都受眼前的情緒影響。如果我強迫自己作曲，便會一個音符也寫不出來。我下定決心要創作第七部交響曲，而兩個『夜曲』段落已然放在

我案頭，剩下的卻是一籌莫展。我跑到多洛米蒂山區去，結果同樣是止步不前，最後只好空手而歸。……我坐上小船，準備划到對岸，而船槳剛一碰到水面，第一樂章的主題就閃過我的腦海。在接下來的四個星期裡，第一、三、五樂章就順利完成了。」

從《莎樂美》到《千人交響曲》

1905 年 12 月 9 日，德雷斯頓森佩爾歌劇院。在最後一個音符的餘音緩緩消失後，好像有個隱形人在指揮似的，全場觀眾「唰」的一聲起立，「Bravo！」的歡呼聲和掌聲瞬間淹沒整個大廳，每個男女老少臉上都呈現出複雜的神色，歡樂、痛苦、沉思、困惑、狂歡、尊敬 —— 臺上的故事太過震撼，以至於每個人好像都有滿腔的情緒需要傾吐釋放。這些觀眾何其幸福！不久他們就會意識到自己成為新世紀初歐洲最重要的文化事件之一 —— 理查・史特勞斯的《莎樂美》（Salome）首演的見證人。緩緩拉上的簾幕沒有阻擋住觀眾們的似火熱情，全體演員整整謝幕了 38 次，舞臺上橫七豎八地堆積著從觀眾席的各個角落飛來的鮮花。這一夜，屬於歌劇，屬於德雷斯頓，屬於理查・史特勞斯。

莎樂美的故事古已有之，作家王爾德（Oscar Wilde）將其改編為戲劇，將原本簡陋枯燥的聖經故事大為擴展，把世紀之交的藝術風格展現得淋漓盡致。1902 年 11 月在柏林的首演

把史特勞斯深深迷住，他決定著手創作一部歌劇。他的進度很快，次年 7 月，初稿完成，一年後的 9 月，終稿定型，接著就是 1905 年的巨大成功。對於這部歌劇，不僅是觀眾好評如潮，音樂家同行們也向他奉上了毫無保留的讚譽：拉威爾稱它有「驚人的」力量，馬勒則認為它是「一座活火山，一束隱蔽的火光，毋庸置疑的當代皇皇巨著」。在首演成功後不到兩年時間，這部歌劇就被搬上了 50 家劇院的舞臺。

因為史特勞斯與馬勒相熟，在首演之前他邀請馬勒和阿爾瑪到一家樂器行裡，在鋼琴上自彈自唱了整部歌劇，這時候只有著名的《七紗舞》還未定稿。馬勒一聽便知這是一部不凡的傑作，在偕夫人出席了震撼人心的首演之後，更加堅定了要把這齣歌劇引入維也納的想法。但是此時的奧匈帝國已是垂垂老矣，嚴苛而保守的審查制度毫不客氣地斷定這齣劇有傷風化。上層貴族沿襲著源自巴洛克的優雅生活方式，與科技文化事業突飛猛進的社會嚴重脫節，就算是奢靡的慶典也無法掩蓋他們內心隱隱的焦慮不安。

正如小說家約瑟夫・羅斯（Joseph Roth）在其著作《皇帝的墳墓》中說的那樣：「在我們舉杯狂飲之際，無形的死神已然用它的骷髏手指把玩著酒杯……帝國的最高統領弗蘭茲・約瑟夫皇帝年事已高，身形也日漸枯朽，但他依然統治著這龐大的帝國。皇威依然存在於帝國的每個角落，但或許在我們的

內心深處都已有了不祥預感：老皇帝終有亡故之日，每過一天就離墳墓更近一步，隨著他的逝去，我們的君主制國家也將消亡。」弗蘭茲・約瑟夫表面上不遺餘力地提倡藝術自由，甚至親臨了分離派第一次畫展，實際上保守的反動勢力主宰著一切。

最令馬勒覺得不可思議的是，他站在純藝術的角度對這部歌劇做出的極高評價，竟被說成別有用心。檢審當局禁止歌劇上演的同時，又不願背上壓制藝術自由的惡名，只說希望他「以有關各方的利益為重」，不要向新聞界大肆宣揚。這場風波進一步削弱了馬勒在歌劇院的地位，他在這裡的光環顯然已經大大減退，各種對他不利的陰謀幾乎每日都在暗中策劃。最終《莎樂美》還是得以在維也納上演，不過是在德意志人民劇院，法庭的裁決在這裡不起效用。

與此同時，馬勒的《第六交響曲》定於 1906 年 5 月 27 日在埃森音樂節進行首演。馬勒生前從未有一首交響曲是在維也納首演，他深知這麼做會正中那些虎視眈眈的人的下懷，他們借此可以攻擊他假公濟私、專擅弄權。和《第五交響曲》一樣，在首演之前馬勒先安排它在維也納試奏一番。為了確保樂曲的聲部清晰而平衡，他鄭重其事地請來一位助理指揮奧西普・加布瑞洛維奇來監聽此曲，希望能夠趕在首演前作最後的修正。為了實現《第六交響曲》終樂章中他想要的非金屬性的錘擊效果，馬勒可謂絞盡腦汁。他特地去訂製了一面龐大的皮

鼓，用各式各樣的鼓槌甚至是棍子反覆敲擊實驗，但是到頭來
還是決定使用普通的低音鼓。

　　埃森首演之前進行了大約一個星期的排練，阿爾瑪、加布
瑞洛維奇、理查‧史特勞斯以及兩三個熟人出席了最後一場彩
排。阿爾瑪後來回憶道，這是一次震撼人心的巨大衝擊。馬勒
在彩排之前就對她說：「這會讓你們大開眼界。」只是連他自己
大概都沒能完全預料到，實際聽到這首將他內心最深處的悲切
完全展現的曲子，給他帶來的震憾。排演完畢後馬勒「在休息
室裡踱來踱去，又是啜泣又是絞手，無法控制情緒」，周圍的
人不知如何是好，大氣不敢出一聲。

　　理查‧史特勞斯就在這個時候走了進來，顯然沒有注意到
房間裡怪異的氛圍，自顧自地說起剛剛得到的消息：「我說馬
勒，你明天音樂會一開始恐怕得先演奏一曲葬禮進行曲之類
的，因為這裡的市長突然撒手人寰了。這種事情當然討厭得
很，不過也沒法子 —— 咦，這裡是怎麼了？你是怎麼回事？」
史特勞斯自己總是抱著超然的態度譜曲，他無法理解馬勒把自
己的情懷完全訴諸樂曲，會讓作曲家本人如此激動。

　　1906 年的夏天，在經歷第六、第七兩首交響曲的艱辛創作
之後，馬勒決定利用這個假期好好休整一番。創作力可能衰竭
的恐懼依然在他的心頭縈繞，但他決定要把這一切拋之腦後，
安安心心度個假。不過他的擔憂並沒有成真，靈感的到來比他

想像得快得多。在開始度假的第一天，他照例早早起床，踱著輕鬆的腳步走向他的工作小屋。「在跨進我熟悉的工作室門檻的那一瞬間，彷彿打了個冷顫，造物主一把將我攎在手心。在接下來的八個禮拜裡我沒日沒夜地創作，寫就了我最偉大的作品。」

　　馬勒僅僅用了八個星期就完成了前無古人後無來者的宏偉樂章——《第八交響曲》。此曲動用了編制龐大的管弦樂隊，包括四管編制、八支圓號，另外還有豎琴、曼陀鈴、鐵琴、鋼片琴、鋼琴、簧風琴、管風琴等，以及獨立於樂團之外的完整銅管樂器組。聲樂方面包括八位獨唱者、兩個混聲合唱團、一個男童合唱團。這部規模驚人的交響曲首演時全體樂手和歌手達到千人之眾，因而別名為《千人交響曲》。但是作曲家極為謹慎地使用手上的資源，他很少隨便動用到全部的編制。大多數情況下他都煞費苦心地編制出器樂和人聲的各種組合，力求達到如室內樂一般清明澄澈的聲部平衡。

　　《千人交響曲》是音樂史上第一部徹頭徹尾的合唱交響曲，比英國作曲家沃恩・威廉斯的《海洋交響曲》完成時間還早三年。一般認為，後者開啟了 20 世紀前半期英國古典音樂中器樂與聲樂交融的新時代。《千人交響曲》的精神內涵可以說是總結了馬勒畢生追求的人文關懷理想，透過基督教所標榜的恕、智、愛，將人性由挫折、罪孽以及絕望的深淵裡，提升到精神的超邁與救贖的境地。在創作此曲時，馬勒曾寫信給門格爾貝格

（Joseph Willem Mengelberg）說：「這是我迄今為止規模最大的作品，無論是內容還是形式都非常獨特，難以言表。你不妨想像整個宇宙開始發出聲響時的情形，那已不是人類可以發出的聲音，而是行星和太陽運行的聲音。……我過去的交響曲，只不過是這首交響曲的序曲罷了。那些作品表現的都是主觀上的悲劇，這首作品卻是歌頌偉大的歡樂與榮光。」

　　這部交響曲由相輔相成的兩大部分構成，第一部是以古代拉丁聖歌〈請造物主的聖靈降臨〉為基礎的結構嚴謹的交響化樂章，第二部則是歌德的文學巨著《浮士德》第二部最後一幕的歌劇式演化。上千人的宏偉巨制，就算無法親臨現場，光是憑藉影像資料，我們依然能夠感受到馬勒靈感轟頂而來產生的力量。起初是管風琴、木管樂器以及低音弦樂奏出和絃，接著便是合唱團齊聲高唱「請造物主的聖靈降臨，你的創造在我們心中」。這個音型也是全曲最重要的主導動機，不斷地重複發展就像用音符搭起了一座宏偉的拱頂建築。身處其中的聽眾目之所及皆是輝煌燦爛的裝飾，如同在梵蒂岡的西斯汀禮拜堂（Cappella Sistina）仰望文藝復興巨匠米開朗基羅的天頂畫，不知不覺中就會被那神祕而莊嚴的氛圍感染，進入到全身心拜服的無人之境。

　　在米開朗基羅（Michelangelo di Lodovico Buonarroti Simoni）筆下，耶和華遠遠伸出手來，去接觸亞當的手。亞當

則似乎剛從睡夢中醒來，抬頭望著耶和華，臉上流露出渴望得到智慧和力量的神色。他的左手正緩緩地伸向耶和華，幾乎就要與耶和華向他伸出的手相接觸 —— 那一瞬間，生命的火花就要從耶和華的指尖跳到亞當的指尖。如此說來，馬勒與耶和華何其相似，他用充滿哲思和夢想的音樂給尚處在蒙昧中的聽眾以重生般的力量，這就是他畢生不懈的追求。

莎樂美

　　莎樂美是《聖經》中的一個人物，是以色列希律王的繼女。她對先知約翰一見鍾情，希望得到他的吻，可是被無情地拒絕。在希律王的宴會上，他答應只要莎樂美公主跳一支七層紗舞就滿足她的所有願望。莎樂美跳完後提出要約翰的頭，希律王雖不樂意只得照做。莎樂美捧起先知的頭，終於將自己的紅唇印在了先知冰冷的唇上。19 世紀的藝術家從情慾的角度重新改寫了這個故事，畫家居斯塔夫‧莫羅（Gustave Moreau）、奧伯利‧比亞茲萊（Aubrey Beardsley）、費德里科‧貝爾特蘭‧麥塞斯、法蘭茲‧馮‧史杜克（Franz von Stuck）、古斯塔夫‧克林姆，雕塑家馬克斯‧克林格爾，作家海因里希‧海涅（Christian Johann Heinrich Heine）、奧斯卡‧王爾德等不勝枚舉的藝術大師都對莎樂美的新形象發展發揮推波助瀾的作用。1905 年，理查‧史特勞斯改編的歌劇《莎樂美》首演成功，引起了歐洲社會的巨大震憾。

告別維也納

在寫完得意之作《千人交響曲》之後，馬勒的境遇急轉直下。如果人可以隨意刪去自己的記憶，他一定會把 1907 年這一整年發生的事情刪得一乾二淨。

先是維也納歌劇院因經營不善，開支愈來愈大，而收入卻不增反減。反馬勒陣容的攻勢日漸密集，他們質問這位首席指揮：為何在劇院發展艱難之際，置劇院的要求於身後，而是為推銷自己的作品四處奔波？為何劇院不能開源節流，任憑他的愛將羅勒繼續設計新的開銷巨大的舞臺布景？這批人都已經忘記了在馬勒到來之前劇院的演出水準何其低下，甚至連一向支持馬勒的蒙台努沃親王，都在羅勒一事上加入反對派陣營。

馬勒當然毫不猶豫地繼續與羅勒並肩作戰，只是他自己也清楚，這兩年他的確花了很多時間與精力做客座指揮演奏自己的作品。以他事事追求完美的個性，想來也一定不放心別的指揮忤逆自己的本意，因而在維也納停留的時間越來越少，也是不爭的事實。

此刻，馬勒又到了人生抉擇的重要關頭。事態的發展已是相當明顯：維也納對於這位屢招口舌之爭的音樂總監已經厭倦，而他也不想浪費時間苦口婆心地解釋自己的每一個決定了：「任何事情都有其發展規律，我在這裡擔任歌劇院總監的日子，已經走到盡頭。對維也納而言，我已經不再是『新聞』，所以我

最好有自知之明，及時全身而退，或許維也納人以後會知道我
為他們的劇院做了什麼。」

　　1907 年 3 月 31 日，馬勒正式向劇院提出辭呈。有關當局尋
找繼任者的工作並不順利，弄得整個劇院上上下下一片混亂。
直到 8 月 10 日劇院才宣布新總監的人選，柏林來的菲力克斯·
溫加特納（Felix Weingartner）將從翌年元月起接任音樂總監
一職。而馬勒這邊，也早已與紐約大都會歌劇院接上了頭。對
方的總監海因利希·康瑞德最早接觸馬勒時，想跟他簽署一紙
四年的合約，但是馬勒並不放心跟一個從未見過的歌劇院簽下
這麼久的合約。他決定先在冬季演出季工作四個月試試看，而
光是這四個月的試用期他就有兩萬美元進帳 —— 這在當時堪稱
天價，當然也是馬勒炙手可熱的印證。同時維也納當局為了補
償他提前解約，也慷慨地付給他兩萬克朗的補償金，還從優發
放給他一年一萬四千克朗的退休金，並且約定在他逝世後，阿
爾瑪可以領取等同於樞密大臣遺孀的年金。

　　就在瑣事纏身之際，馬勒的健康也亮起了紅燈。元月時他
接受了家庭醫生布魯門塔爾的檢查，結果查出了他有輕微的心
臟瓣膜缺陷的病症。醫生建議他不可操勞過度，但是也不必太
過驚慌，他依然可以過正常的生活。馬勒因此略感放心，只是
他和醫生都沒有想到，他久病不癒的喉嚨感染的痼疾，以及這
次診斷出來的心臟機能失調問題，二者直接關聯。正是心內膜

發炎導致了他的喉嚨一再受到細菌感染，而且日趨嚴重，可惜當時遏制鏈球菌肆虐的青黴素還未發現，飽受病魔折磨的馬勒注定是回天乏術。

6 月底馬勒決定聽從醫生的建議，攜妻帶女到麥爾尼格度假。就在抵達那兒的第三天，命運就狠狠地給了他們一家無情的打擊。小名叫「布琪」的長女瑪麗亞同時染上白喉和猩紅熱，在與病魔苦苦鬥爭兩個星期之後，於 7 月 12 日離開人世。當時醫學條件著實有限，馬勒夫婦只能眼睜睜地看著原本活力十足的女兒一天天憔悴下去，她日漸低沉無力的呻吟一聲聲撕裂著父母的心，可是他們一點辦法也沒有。4 歲半的孩子正在最活潑可愛的年紀，她每天一有空就跟父親膩在一起，說些外人聽不到的悄悄話，沒完沒了地玩耍逗趣。可命運就是如此殘酷無情，轉眼間她便永遠離開了父母，化作天使飛向天國。

兩天之後的葬禮上，馬勒把阿爾瑪和當時也陪伴在側的阿爾瑪的母親安排到湖邊去，以免她們目睹載著瑪麗亞棺材的靈車離去的情形。但是，莫爾太太還是看到了這一幕，傷心得癱軟在地。當滿臉是淚的馬勒走回來時，阿爾瑪也看到了他身後靈車緩緩駛過的場景，發出一聲無力的「布琪」之後她也暈了過去。於是馬勒請來布魯門塔爾醫生前來為她診療，順便再次為馬勒檢查身體，診斷結果無疑又給馬勒一記當頭悶棍。他的心臟病變較數月前的檢查結果相比明顯惡化，醫生建議馬勒盡

快返回維也納向著名的專家柯瓦奇斯教授求診。柯瓦奇斯的診斷證實了布魯門塔爾所言不假，他告訴馬勒如果想多活幾年最好從今天起嚴格限制體力活動，謹遵醫囑，悉心調養。對於酷愛戶外活動的馬勒來說，這個診斷結果跟宣判死刑也沒什麼差別了。

　　在這幾個星期地獄一般的經歷後，馬勒夫婦再也不想回到那個傷心之地了，他們轉赴奧地利的提洛爾山區的度假地史路德巴赫，在此度過夏季剩下的假期。為了排遣憂思，馬勒重新拾起了一本早些年從友人那兒得到的中國唐詩選集《中國之笛》（Die Chinesische Floete）。詩中的情緒恰好與他的悲苦心境一拍即合，在這幾個星期裡他勾勒出《大地之歌》的初稿。

　　這年秋天馬勒就要告別維也納，10 月 15 日他以《費德里奧》一劇作告別演出。隨後他前往俄羅斯客座巡演，在聖彼得堡的兩個樂季之間他還抽空去了芬蘭赫爾辛基，在那兒他結識了小他數歲的尚‧西貝流士（Jean Sibelius）。這兩個人都是當時歐洲鼎鼎大名的作曲家，可是理念卻走向了兩個極端。他們藝術觀點的激烈交鋒堪稱音樂史上的經典：西貝流士認為交響樂應該盡可能簡約而凝練，在作曲家的千錘百鍊之後成為至純至精的藝術品；而馬勒對此斬釘截鐵地宣稱：「不，交響曲必須像這個世界一般，無所不包。」西貝流士的傳記作家卡爾‧艾克曼的記載使得馬勒的這個回應永垂不朽。雖說兩人藝術觀點

對立，不過並不影響兩人的友誼。西貝流士稱讚他：「馬勒為人極為謙和自持，但他實在是很有趣的人⋯⋯他的人格魅力和音樂美學讓我傾慕不已。」馬勒也認為西貝流士是一個極為和善可親的芬蘭人。

轉眼就到了 1907 年的冬天，蕭瑟的寒風吹遍了維也納的每一條街道。馬勒在這裡的正式告別音樂會在 11 月 24 日，一個看起來再普通不過的星期日舉行，可是每一位來到樂友協會大廳的聽眾都明白這個週末的意義 —— 從此之後，歐洲再無馬勒。音樂會曲目是他的《第二交響曲 ——「復活」》，似乎冥冥之中預示著他要在大洋彼岸浴火重生，開啟一段新的人生。在樂隊奏響最後一個音符後，台下坐著的人無不熱淚盈眶。此時此刻唯一可以回報眼前這位鞠躬盡瘁，帶給維也納人無數個美好夜晚的指揮家的只有掌聲了。維也納人用如海浪一般起伏，一陣高過一陣的掌聲召喚馬勒，彷彿此生最後一次鼓掌一般盡力而不捨，指揮家足足謝幕了 30 多次才離開。布魯諾・華爾特後來回憶起這一天時說：「維也納幾乎所有的音樂家和歌唱家，以及愛樂大眾都在這裡接受了最具決定意義的藝術薰陶。」

次日是馬勒在歌劇院辦公室的最後一天，他在公告欄上貼出了一封公開信。

> 尊敬的宮廷歌劇院諸位前輩：
> 我們共事的時光，已經告一段落。我帶著留戀之情要離開這個大家庭，在此向各位辭別。我將去之際所留下的，並

非是我原來希望達成的盡善盡美之境，而是有著未能完成的遺憾，人生在世似乎總是難以逃脫這樣的宿命吧。我的作為是否能夠像我所設想的那樣被大家理解，不是我自己可以控制得了的事情；然而此時此刻我捫心自問，我已經盡心竭力，可以無愧於天了。我設定下了高遠的目標，儘管我的努力並非都卓有成效。最受到現實條件制約的，最容易招人非議的，莫過於詮釋藝術，不過我總是盡力而為，為達到理想而忘卻保全自己，以職務為大局，而非單單考慮小我。我向來要求自己極為嚴格，所以我才可以理直氣壯地要求別人達到完美。

　　當不和諧的音符產生的時候，身為當事者的你我都難免會受到一些傷害或者互相誤解對方。但是當我們合作愉快，困難迎刃而解之時，我們就能夠忘卻所有的辛苦操勞，衷心地感到快慰，即便是在他人眼中我們的成功不值一提。我們都有了長足的進步，為劇院的發展付出心血，現在就請接受我由衷的感謝，感謝那些在我艱難而惹人厭惡的任職期間給予我堅定支持的人，感謝那些曾經無私幫助過我、與我一起並肩作戰的人。我誠摯地祝福諸位前途一片光明，宮廷歌劇院蒸蒸日上，我不會忘記關心它的未來。

令人遺憾的是，這些真誠而坦率的詞句以及前一晚演出的感人場面，都絲毫沒能打動保守派的心。馬勒這篇臨別贈言沒過一天就讓人從公告欄上撕了下來，撕成碎片撒得滿地都是。

　　兩個星期後的 12 月 9 日，馬勒一家搭乘早班火車揮別維也納。全城各界兩百多人前來為馬勒送行，包括華爾特、荀白克、羅勒以及哲林斯基，那場面極為動人。烏壓壓的一片人群在火車噴出的白霧裡久久矗立，直到冬日冰冷的陽光刺穿那霧氣。

第七章
在紐約的暮年

大地之歌

　　耶誕節前一個禮拜，馬勒一行抵達大洋彼岸的目的地。在此之前，報刊輿論對他的到來已炒得沸沸揚揚，大家都對他翹首以盼。陷入困境之中的大都會歌劇院亟待高人來力挽狂瀾，而馬勒，這位已經蜚聲國際的著名指揮，會不會在異國再次書寫傳奇？

　　之前我們屢屢提及大都會歌劇院，都是各種重金挖人的新聞，可見其財力雄厚。但是金錢未必能夠確保藝術水準，當時德裔的劇院總監海因利希‧康瑞德身體欠佳，而同處紐約的曼哈頓歌劇院雖然才建立四年，卻因為經營有方而異軍突起，搶了大都會歌劇院不少生意。馬勒的到來想必會讓歌劇院的藝術水準和經營水準有所改善，不過不湊巧的是，歌劇院的主要贊助人之一的奧托‧卡恩（Otto Hermann Kahn）同時邀請了另一位年紀輕輕而聲名鵲起的指揮——阿圖羅‧托斯卡尼尼（Arturo Toscanini）。這兩人相見，不用說使得董事會感到坐立難安：馬勒的指揮暴君之名早已名揚海外，而托斯卡尼尼也不是什麼謙和恭謹之輩。雖然後者信誓旦旦地說很高興「能夠與馬勒這樣才華滿腹的藝術家共處」，他「對馬勒敬仰萬分，能夠和他而非庸才共事，實乃人生一大幸事」，只是兩人實際共處時的情形，恐怕只有上帝知道了。

　　1908 年元旦，《崔斯坦與伊索德》舉行盛大首演，樂評

家里夏德·艾德利奇在《紐約時報》上評論道:「新任指揮不同於前人之處,在演出中清晰地展現出來了。戲劇的美感貫穿全場,而音樂的詮釋則毫不遜於諸位在紐約聽過的任何一場演出。」在開了一個好頭之後,緊接著便是《唐·喬望尼》、《女武神》、《齊格菲》和《費德里奧》等馬勒的拿手之作。這些在歐洲磨練多年的經典劇碼搬上了新大陸的舞臺,讓美國人眼前一亮。

這年夏天馬勒回到歐洲探親訪友,順便擔任了一系列音樂會的客座指揮。在經歷了去年一連串的沉重打擊之後,馬勒夫婦再也不想回到麥爾尼格這個傷心之地。他們在義大利多洛米蒂山區的小鎮托布拉赫附近找到了一處合適的小農莊,建起了他的第三個「作曲小屋」,開始了新的夏季作曲時光。只不過今非昔比,失去愛女移居他鄉已是讓人無法承受,而他的身體此時也是每況愈下。在給華爾特的信中,馬勒無不悲傷地傾訴:「我的生活方式不得不徹底大變樣,你沒法想像這對我來說是多麼大的折磨。長年習慣於消耗體力運動的我,在林中、在山上健步如飛,從大自然中汲取無限的靈感。之後回到小屋中,把靈感逐一『收割』,才能整理出曲子來。我走一趟路或是爬一次山,便可以將精神上的疲勞消除殆盡。如今我卻不能有半點勞累,時時得保護身體,連走路都得盡可能避免。……只不過緩步走上一小段路,我的脈搏就跳得飛快,實在讓我沮喪至

極。想要放鬆一下卻把自己弄得疲憊不堪，這真真是我所受過的最大磨難。」

不過一旦全身心地投入到作曲中，馬勒好像又恢復了些許活力，寫下的信件也不像之前那麼晦暗了。這裡的風景迥異於施泰恩巴赫和麥爾尼格，無論是馬勒一家居住的旅館，還是草草搭建的木製「作曲小屋」，都沒有湖水的映襯。站在小屋前舉目所見，到處都是突然裂開如絕壁般陡峭的峽谷絕岩，或是像刀鋒般險峻尖銳的山峰，山石裸露、峰巒疊翠的山脈和風景如畫的秀麗小湖 —— 居倫湖遠遠望去，正如中國山水畫一樣的意境。1908 年，正是在這裡，馬勒完成了為男高音和女低音及交響樂隊而作的聲樂套曲《大地之歌》。

馬勒自認這部作品大概是他所有創作中最為個人化的一首心曲。在生命之火將要燃盡之時，他卻重新展開了一段學習的歷程，眼前所見皆是未至之境。與死神朝夕相處時，人的眼界反而可以廣闊起來，用留戀的心情玩味每一秒的風景，那畫面彷彿凝結成了永恆，光是活著這件事情便能夠使人無限愉悅。在馬勒的全部作品中，唯有此曲，死亡逼近的痛楚和生命難捨的情致才水乳交融地共存。旋律時而纖美無比，時而深刻異常，暗流隱隱湧動，貝特格譯出的中國情境得以變成音符流入聽者耳中。令人印象深刻的是，慢板終曲樂章〈告別〉長度相當於前五個樂章的總和，其深邃的精神內涵也是全曲的中心所

在。綿延不斷一唱三嘆的旋律之下,孤寂、清幽、渴慕、悲涼、無奈、晦暗等情思交織穿梭,一切都在最後複歸空寂。低音大提琴、低音大號、圓號和中國鑼的聲響層層排鋪,獨自遊弋的木管彷彿一位獨行客,難以言說的蒼涼讓人潸然淚下。馬勒添加了自己的詩句,表達他最終必須揮別人世的痛楚:「春回大地,百花盛開/新綠處處/在那無垠的太空/到處彌散著藍色的光芒/永遠……永遠……」獨唱者飄渺迷茫地重複著「永遠」這個詞,直到它越來越輕,最終消失在空中。這個結束樂段超然於物外,洗盡鉛華,情韻悠長,彷彿無始無終,樂音和靜謐之間沒有界限。生命的無盡渴慕和順天知命的體悟,在此化歸一體。

　　夏季結束前,大都會歌劇院終於正式簽下了托斯卡尼尼,果不其然,他一來就堅持要在新樂季首演《崔斯坦與伊索德》。馬勒因為沒有徵求他的意見就決定排演這部華格納巨著而使托斯卡尼尼十分生氣,他寫信譴責歌劇院的做法:「我上一樂季為《崔斯坦與伊索德》而耗盡心血,我可以光明正大地說這部劇在紐約展現的面貌是我的精神財產。」經歷風波之後托斯卡尼尼終於妥協,他指揮了《阿依達》作為首演。一場激烈鬥爭就這麼暫時平息下來,不過可以預見的是,未來幾年內馬勒的紐約生活必將遍布腥風血雨。

與愛樂協會委員會的齟齬

平心而論，馬勒還是很喜愛紐約這個新興的大都市的。這裡的市民和善友愛、不拘小節，與維也納那些彬彬有禮的貴族大相逕庭。紐約現代化的摩天大廈十分壯觀，新修的地鐵讓外出十分便捷，只要條件允許，馬勒總是捨棄計程車而選擇地鐵。他與阿爾瑪初到此地之時，暫時居住在可以俯瞰中央公園的美傑大旅館 11 樓的套房裡。紐約中央公園占地 5,000 多畝，是紐約最大的都市公園，經過精心的規劃成為紐約乃至世界各地遊客遊覽休閒的好去處。直到今天，中央公園周圍高樓林立，但是它們並未蠶食一寸公園的土地，這在寸土寸金的紐約實屬難得，而公園附近的公寓酒店也成為上流社會競相追逐的高雅之地。想必馬勒每日站在窗前俯視中央公園時，一定感受到新大陸上風格迥異的自然氣息了吧。

此時給他帶來最大麻煩的是紐約愛樂協會委員會。事情起源於紐約愛樂樂團，他們希望能夠延請一位常任指揮扭轉目前經營不善的局面，若干富裕的贊助人出資，由幾位女士做委員會的代表，想請馬勒取代現任首席指揮瓦西裡・沙弗諾夫，負責振興樂團。這時委員會只是為馬勒如日中天的響亮名頭所震懾，他們並沒有意識到馬勒身上對藝術的執著和桀驁會偏離他們為指揮定下的條例規定。而馬勒這邊，也為這個挑戰所吸引，稍加考慮便答應了這項邀約，這讓委員會喜出望外。

　　愛樂協會委員會立即著手安排了兩場演出，希望能夠借助馬勒響亮的名聲一炮打響。只可惜樂手素養一貫的低下並不是指揮幾天的調教可以克服的，特別是木管部，在演出結束後遭到了樂評界異口同聲的惡評，樂團人員的大換血在所難免。在演出結束之後，馬勒夫婦回到歐洲避暑，在巴黎短暫停留時，他們結識了大雕塑家奧古斯特・羅丹（Auguste Rodin）。後者為馬勒製作了一尊青銅雕塑，現存維也納國家歌劇院的大廳中，受到來自世界各地樂迷的瞻仰。

　　在 10 月回到紐約前，馬勒還前往荷蘭，與阿姆斯特丹皇家音樂廳管弦樂團合作了他的《第七交響曲》。和紐約愛樂樂團相比，這些訓練有素的樂手想必讓馬勒的心情頗為舒展。與此同時，紐約愛樂委員會的復興計畫正如火如荼地展開，11 月 4 日就要迎來他們的第 68 個樂季。委員會在咄咄逼人的謝爾敦女士的帶領下，決心要讓紐約愛樂樂團重振威名，搶回美國第一樂團的名頭。提奧多・史皮林被任命為新的樂團首席，木管部若干不稱職的樂手被請走，弦樂的編制得以改善，低音大提琴由原來的 14 人縮減為 8 人。他們設置了全新的演出計畫，安排了週四夜晚和週五下午的預約音樂會，新推出周日午場音樂會系列，在布魯克林學院策劃特別系列，安排了一系列的巡迴演出，曲目和形式可謂豐富多彩。

　　按理說這樣精心的設計能夠贏得大多數聽眾的喝彩，可是

他們低估了馬勒在當時看來十分超前的創作和演出理念。以遵循道統為榮的保守人士習慣了古典式樣的雲淡風輕般的詮釋，對馬勒熱烈激昂直指內心的表達十分不悅。何況馬勒對經典曲目的編制多有自己的修改，甚至比他小幾歲的理查·史特勞斯的作品，馬勒也毫不客氣地以個人化的理解修繕曲目細節。相比他對經典曲目的處理，紐約似乎更接受他自己的作品。不過保守人士對其飽含心血的創作總是不以為然。《紐約論壇報》的亨利·克列比爾，也是紐約愛樂樂團的首席記者和撰稿人就認為：「馬勒沒有理由自命不凡，把自己當成鄙陋的先知，他在《D大調交響曲》的最後樂章就以這種姿態出現。他表現得再明白不過了，在一片令人難以忍受的噪音之中，沒有任何來由地插入一段柔美至極的旋律。」樂評家的鄙陋淺薄如此，難怪馬勒不惜打破慣例，堅決不讓克列比爾為自己的交響曲作樂曲闡釋。馬勒在紐約只指揮過自己的第一、第二、第四這三首交響曲。

　　總體來說，馬勒和紐約愛樂樂團的合作可謂相當失敗。雖然他試圖推出一些新近創作的曲目以饗大眾，例如法國作曲家白遼士（Hector Louis Berlioz）的《幻想交響曲》（Symphonie fantastique）、英國作曲家愛德華·艾爾加（Edward William Elgar）的《海景》（Sea Pictures）和《謎語變奏曲》（Enigma Variations）等等，可是紐約的聽眾並不

領情，他們只要看到曲目上排出的是比較當代的作品，通常就會敬而遠之，因此這裡上演的還是以德奧傳統的曲目為主。

不過就在這糟糕的保守音樂氛圍中，馬勒還是充分把握住了機會，與一些傳奇性演奏名家進行了合作。當代小提琴大師佛里茲‧克萊斯勒（Fritz Kreisler）演奏了布拉姆斯和貝多芬的小提琴協奏曲，他曾為這兩部作品寫過非常著名的文采片段；約瑟夫‧萊文（Josef Lhévinne）在柴可夫斯基《第一鋼琴協奏曲》中擔任獨奏；另一位俄國音樂史上的大師級人物謝爾蓋‧拉赫曼尼諾夫也在 1910 年主奏了自己的《第三鋼琴協奏曲》。拉赫曼尼諾夫十分不滿美國人對待演出的商業眼光，而馬勒正是逆流奮進的指揮家代表，他「全心全意地投入到這部協奏曲中，直至相當繁複的樂隊伴奏部分也達到了近乎完美的境界。對他而言，樂譜的每個細節都不容放過，這在指揮家中頗為少見」。而另一位與馬勒愉快合作的音樂名家、義大利作曲家、鋼琴巨匠費魯喬‧布梭尼（Ferruccio Dante Michelangiolo Benvenuto Busoni）則表示：「和您在一起有洗除心智的效果，只要來到您的身邊，我感到如沐春風，好像回到了青年時代。」他們把一曲貝多芬的《皇帝協奏曲》（Emperor）表現得氣勢豪放，瀟灑自如、生機盎然，可謝爾敦女士抗議：「不行，馬勒先生，這樣絕對不行。」

馬勒那時候一定已經有所覺悟，在這種外行人指點批評的

高壓下，可供他發揮的空間實在少得可憐。作家里夏德・施克爾在他 1960 年的成名作《卡內基音樂廳的世界》中刻劃了這些委員會女士的可笑嘴臉：「她們有錢，頭腦簡單，對音樂所知甚少，更別提真正的熱愛。……她們根本沒有資格和這樣一位藝術家有交集。對她們來說，音樂僅僅是一種賞心悅目的活動，和慈善舞會或是購物活動差不了太多。」然而，這些對貝多芬不甚了解的人，卻敢大搖大擺地跑來指摘一位頂尖的音樂家，馬勒對此只能報以苦笑。她們曾經信誓旦旦地允諾首席指揮擁有的充分的藝術自由，現在看來不過只是一張空頭支票。但馬勒也不輕言退讓，他總是堅持自己的藝術理想，雖然在這之後總是會迎來委員會變本加厲的拷問。

　　1911 年 2 月，馬勒終於被全體委員會「召喚」，她們以各種「違背職責」的罪名狠狠地訓斥了他一頓。最初口頭定下的種種約束，現在變成了切實可見的手鐐腳銬，馬勒的權責受到了大幅的縮減。心高氣傲的馬勒怎能忍受這般屈辱，他憤然摔門而出，留給高傲而無知的女士們一個倔強的背影。這一刻，馬勒曾經對紐約愛樂樂團抱有的所有美好設想都煙消雲散，曾經蜚聲國際的著名指揮也有落魄如今日的時刻，令所有人唏噓不已。

　　2 月 21 日，馬勒指揮了樂團的最後一場音樂會。在這之前他喉嚨感染的頑疾再度復發，醫生一再告誡他放下工作靜心

休養，但因為當晚是好友布梭尼《悲歌搖籃曲》的首演，他仍然強支病體完成了表演。他的敬業精神贏得了聽眾們充滿敬意的熱烈掌聲，可是這並不能動搖愛樂委員會撤換他的決心。這個樂季剩下的音樂會由樂隊首席提奧多‧史皮林代為指揮，與以往的經歷如出一轍的是，樂評界對史皮林別有用心地大肆吹捧，稱其「可以躋身最偉大的指揮家之列」。這讓旁觀者布梭尼的心都碎了：「沒有人對馬勒的離去表示隻言片語的遺憾！我們曾在歷史書上讀過這種事情，可是當你親身經歷時，整個內心都寫滿了絕望。」

該年年末的 11 月 23 日，紐約愛樂樂團為馬勒舉辦了一場紀念音樂會，他在作曲上的卓越成就，僅僅以《第五交響曲》的第一樂章敷衍過去。可隨著時間流逝，馬勒這塊金子，不，這座金礦，終於迎來了掘金人的爭相挖掘。

若是人生真有來世，不知道那些肆無忌憚地貶低嘲笑馬勒的人們會不會為自己的淺薄和草率而捶胸頓足、後悔不已呢？

生命的最後時刻

馬勒還未寫完的《第十交響曲》的手稿上，潦草的筆觸觸目驚心地寫了幾排大字：「慈悲吧！……噢！上帝！上帝！為什麼要背棄我？……只有你知道此為何意。……永別了，我的琴！」而在最後一頁的手稿上，鬥大的字跡使人不禁想像作曲

家痛苦萬分的情狀，他似乎在張嘴吶喊，聲嘶力竭：「為你而生！為你而死！阿爾瑪！」好像下一秒就有熱淚奪眶而出，感人肺腑。

　　這份把心窩都掏出來的悲慟，來自於馬勒對可能失去妻子的不安和懺悔。前面我們已經提到馬勒對伴侶的極為嚴苛的要求，這對於才華橫溢、情感豐富的阿爾瑪來說，本來就是難以忍受的束縛；加之經歷喪子之痛，維持夫妻感情的紐帶瞬間斷裂了一條──阿爾瑪再也不是原來的阿爾瑪了。而馬勒日益惡化的健康以及新大陸上新的生活方式都讓他們之間的裂痕愈加擴大。到了 1910 年夏季，阿爾瑪的精神狀況已經到了必須進行專門醫治的崩潰邊緣。5 月，她住進了托貝達的療養院，然而卻引發了一段著名的婚外情事件。醫生建議她去跳舞散心，她卻在舞會上結識了瓦爾特‧葛羅培斯，一個比她小四歲的年輕建築師。

　　阿爾瑪本就美麗大方、聰慧過人，加之深陷感情危機，這兩人迅速陷入愛河。葛羅培斯迫不及待地向阿爾瑪表達愛意，在她回到托布拉赫後不久，他的情書便追隨而至，直截了當地請求阿爾瑪拋棄丈夫，與他結婚。可是匪夷所思的是，葛羅培斯不知是被愛情沖昏了大腦還是因其他原因，居然把收信人寫成「總監先生馬勒」。這一段難堪的戀情迅速曝光，我們後人忍不住會揣測總監先生收到此信作何感想──恐怕對自己要求向來

嚴苛的馬勒在震驚和憤怒之餘，對自己冷落妻子的行為十分懊惱吧。

處理此事時，馬勒顯示出了一個大家應有的胸懷和氣魄，他並沒有責罵或是懲罰妻子，而是把情敵葛羅培斯請到家中，讓阿爾瑪自己做出選擇。結束了夢幻般的療養生活後，阿爾瑪很明白，一時的美妙交遊抵不過日常生活的細水長流，她其實並沒有選擇的餘地——「我根本不能想像沒有馬勒的日子，更別提是跟另一個男人一起生活。我常常會想像自己一個人到別處，開始我的新生活的情景，不過卻從未想過與另一個人的可能性。馬勒始終是我生命的中心。」

事情雖然妥善解決，不過潛藏在阿爾瑪心中的隱密情感訴求卻浮上了水面。馬勒好像是受了當頭一棒，成日活在沉重的愧疚之中。8月，他與著名心理學大師佛洛伊德會面，做了一番長談，他幡然領悟到自己一向忽視妻子的感受是多麼愚蠢的作法，發誓從此以後要對妻子加倍體貼關心。一夜之間，阿爾瑪成了馬勒全部生命寄託的重心。他會在熟睡的妻子的床頭留下親暱的字條，他更為自己阻撓妻子作曲而悔恨萬分。彷彿就在一瞬間，他意識到是自己硬生生地將妻子作曲的才華扼殺，如今在遲到的懺悔之後，他力促妻子把早年的作品重新修訂整理，付梓印行。

同一時期在慕尼克舉行了《第八交響曲》的首演，排練期

間馬勒幾乎每天都像熱戀中的青年人一般給阿爾瑪寫情書。最後一封這樣寫道:「這八個星期以來我第一次(事實上是我有生以來第一次)感受到了愛所帶來的至上歡樂,這是個全心全意在愛的人,知道了他也同時在被人愛著。到頭來我的美夢終於成真:『我失去了全世界,卻找到了歸宿!』」

在首演前沒幾天,馬勒的敗血性喉炎又一次發作,高燒持續不退。他憑藉頑強的毅力支撐著,才得以趕上最後一次總排練。這場首演是馬勒最後一次在歐洲指揮演出,也是他指揮生涯最光輝的頂點和謝幕。他一出現在指揮臺上,全場聽眾肅然起立,鴉雀無聲,一片靜默。緊接著馬勒一抬手,突然爆發的合唱音流刺穿了聽眾的耳膜,也刺進了聽眾的心。這真是遠不能用言語形容的經驗。同樣令人難以置信的是,演出剛一結束,聽眾們就像潮水一般湧向臺前,足足為馬勒鼓掌喝彩了半個小時。馬勒攀上了演出平臺的臺階,最上面就是兒童合唱團,他們可能還不大明白自己見證了一個偉大音樂家多麼重要的時刻,只是一個個把小手拍得通紅,眉開眼笑。馬勒同每一雙伸出的手相握,沿著平臺向右緩緩走去……

馬勒生命篇章的最後幾頁,所幸很快就翻過去了,不像前輩舒曼,在精神病院中受了兩年的煎熬。在紐約指揮完最後一場音樂會後,抽血化驗的結果表明他得了急性的鏈球菌感染。馬勒當即決定去巴黎治療,可是治療鏈球菌的青黴素還未發

現，再高明的醫生也回天乏術。

於是馬勒的病情時好時壞。初到巴黎，他的精神突然一振，彷彿歐洲這片土地真如他一貫所言，對他有身心兩方面的療效。可是這不過是曇花一現罷了，他堅持出門坐車遊覽，上車時好像沒事人一樣，下車時已經氣若遊絲了。在此之後，馬勒的病情迅速惡化，眾人束手無策之時，只能聽從著名血液病理專家弗朗茲‧夏沃斯代克教授的建議，把馬勒送到維也納，這或許會對病人產生一些心理效用。

維也納，這裡承載過他的多少夢想，又帶給他多少難言的苦痛和失落。他在這裡求學，在這裡結婚，在這裡有他最親密的朋友和愛人，可是這一切已經隨風而逝了。馬勒住進了維也納的一家療養院，阿諾德‧伯林納、布魯諾‧華爾特等一眾好友陪在他的身邊。馬勒的意識時有時無，可在他清醒的時候，他念念不忘的是心高氣傲的荀白克以後誰來照顧，甚至對維也納歌劇院的現狀發一通恨鐵不成鋼的牢騷。他把未完成的《第十交響曲》手稿交給阿爾瑪全權處置。不久，他就意識渙散到連親妹妹賈絲汀娜都認不出來了。馬勒生命的最後幾日陷入了深度昏迷，他口中喃喃自語的，只剩下「我的小阿爾瑪」這一句。

1911 年 5 月 18 日晚間剛過 11 點，馬勒溘然長逝。跟「樂聖」貝多芬一樣，他也是在一個風雨交加的夜晚離去的，臨走

前最後說的也是「莫札特」。

　　依照馬勒的遺願，他被葬在了維也納格林辛的公墓裡，與大女兒瑪麗亞長相為伴。他的墓碑也依其所願，只簡單地刻上「古斯塔夫·馬勒」的名字。「前來探訪我的人自然知道我是誰，而其他人則不需要知道了。」

　　馬勒就這樣離我們而去了，可是他的故事並沒有就此終結。在他與世長辭六個月後，華爾特指揮首演了他的《大地之歌》；七個月後，他在維也納讓世人聆聽到了馬勒的《第九交響曲》；再後來又有多人整理和續編了《第十交響曲》。而第二次世界大戰後，人們對精神世界的反思和渴慕也帶動了社會大眾對馬勒作品的重新認識，像以伯恩斯坦為首的一批著名指揮，對推廣馬勒發揮了極為重要的作用，因此如今才有了我們轟轟烈烈紀念馬勒誕辰 150 週年和逝世 100 週年的各種演出和活動。

　　只要人類的愛和信仰不滅，馬勒就不會離我們太遠。

附錄　馬勒年譜

1860 年　7 月 7 日生於波希米亞的卡利斯特。

1866 年　學習鋼琴，上學。

1869 年　在鋼琴教師布羅什的指導下學習。

1870 年　10 月 13 日在伊赫拉瓦開獨奏音樂會。

1871 年　在格林菲爾德家寄宿。

1875 年　弟弟恩斯特·馬勒去世。

1876 年　在鋼琴和作曲比賽中獲獎。7 月 10 日在維也納音樂學院上演其鋼琴五重奏作品。9 月 12 日在伊赫拉瓦開音樂會，其中包括早期的一首小提琴奏鳴曲。

1877 年　獲得另一項鋼琴演奏獎。為安東·布魯克納《d 小調第三交響曲》作鋼琴縮譜，由提奧多·拉提希出版。

1878 年　7 月 11 日離開音樂學院，在伊赫拉瓦註冊入學，教授鋼琴課，開始為清唱劇《悲嘆之歌》寫歌詞。在維也納大學修習哲學、歷史和油畫史等課程。

1879 年　在匈牙利和維也納等地教鋼琴。首次戀愛，對象是約瑟芬娜·波伊索。

1880 年　2 月至 3 月完成三首歌曲創作；夏季在哈爾溫泉劇院任指揮。11 月 1 日完成《悲嘆之歌》的音樂創作。

1881 年　《悲嘆之歌》沒有獲得樂友協會設立的貝多芬獎。9 月至次年 4 月在萊巴赫任指揮。開始神話歌劇《山妖》的創作。

1882 年　在捷赫拉瓦教鋼琴、作指揮。

1883 年　1 月至 3 月，在奧爾米茲皇家市立劇院任指揮。7 月去拜律特看華格納的歌劇《帕西法爾》的演出。8 月任卡塞爾皇家普魯士宮廷劇院第二指揮。

1884 年　為《薩金根的小號手》配樂。創作聲樂套曲《旅行者之歌》；開始《D 大調第一交響曲—「巨人」》的創作。

1885 年　結束和喬漢娜·里希特的戀情。7 月 1 日離開卡塞爾歌劇院，任布

附錄 ━━━━━━━━━━━━━━━━━━━━━━━

拉格皇家德意志歌劇院第二指揮。指揮華格納和莫札特的歌劇作品獲得了巨大成功。

1886 年　4 月，在布拉格演出。8 月，在萊比錫歌劇院的阿圖爾・尼基許下任第二指揮。

1887 年　在萊比錫首次指揮《齊格菲》；致力於完成卡爾・馬利亞・馮・韋伯的歌劇《三個品脫》。與其孫媳婦瑪麗安・瑪蒂爾達・馮・韋伯發生戀情。秋天在萊比錫與理查・史特勞斯相遇。完成《第一交響曲》的創作。

1888 年　1 月 20 日，韋伯的《三個品脫》在萊比錫首演。5 月，辭去萊比錫職位，成為布達佩斯皇家歌劇院的音樂指導、指揮。開始《c 小調第二交響曲—「復活」》的創作。

1889 年　父親、母親相繼去世。11 月 20 日，《第一交響曲》以交響詩為標題在布達佩斯首演。

1890 年　和妹妹賈絲汀娜・馬勒在義大利度假。12 月指揮馬斯卡尼的《鄉村騎士》。

1891 年　與布達佩斯皇家歌劇院新總監發生爭執，於 3 月 14 日辭職。3 月 29 日開始擔任漢堡的第二指揮。為漢斯・馮・畢羅表演未完成的《第二交響曲》。

1892 年　指揮柴可夫斯基的《葉甫蓋尼・奧涅金》。以指揮家的身分於 6、7 月訪問倫敦科文特花園皇家歌劇院。《歌曲集》第一、二、三出版。在漢堡和柏林演出由管弦樂隊伴奏的歌曲。

1893 年　在施泰恩巴赫的阿特爾湖畔度假，在那裡繼續《第二交響曲》的寫作；10 月 27 日在漢堡演出《第二交響曲》。

1894 年　6 月 29 日《第一交響曲》在威瑪以「巨人」的標題進行演出；7 月 25 日在施泰恩巴赫完成《第二交響曲》；繼畢羅後成為漢堡歌劇院的第一指揮。

1895 年　2 月，弟弟奧托・馬勒自殺。

1896 年　3 月 16 日在柏林舉行聲樂套曲《旅行者之歌》和《第一交響曲》的首演。8 月 6 日在施泰恩巴赫完成《第三交響曲》的創作。

1897 年　2 月 23 日成為羅馬天主教徒。

1898 年　在維也納皇家宮廷歌劇院進行改革。繼漢斯・里希特之後成為維也

納愛樂管弦樂團的指揮。

1899 年　在沃特湖附近的麥爾尼格購置房產。8 月，在舊奧斯湖開始《G 大調第四交響曲》以及一些歌曲的創作。

1900 年　6 月，攜維也納交響樂團去巴黎演出。8 月 5 日在麥爾尼格完成《第四交響曲》。

1901 年　2 月 17 日在維也納指揮《悲嘆之歌》的首演。4 月辭去維也納愛樂管弦樂團指揮的職務。夏天在麥爾尼格開始《升 c 小調第五交響曲》的創作。同時創作德國詩人弗裡德里希・呂克特的一些歌曲（包括《悼亡兒之歌》的前三首）。11 月 7 日遇見阿爾瑪・瑪麗亞・辛德勒。11 月 25 日在慕尼克指揮《第四交響曲》的首演。

1902 年　1 月 12 日和 20 日在維也納指揮《第四交響曲》的首演。3 月 9 日和阿爾瑪・辛德勒結婚；在俄國邊度蜜月邊指揮。6 月 9 日在德國指揮《第三交響曲》的首演。遇見威廉・門格爾貝格。夏天完成《第五交響曲》的創作。11 月 3 日大女兒瑪麗亞・馬勒出生。

1908 年　在德國的許多地方指揮演出他的交響曲。2 月 21 日起與阿爾弗雷德・羅勒一起設計《崔斯坦與伊索德》的舞臺美術背景。在麥爾尼格開始創作《a 小調第六交響曲—「悲劇」》。10 月 22、23 日在阿姆斯特丹指揮《第三交響曲》。

1904 年　6 月 15 日小女兒安娜・馬勒出生。

1905 年　1 月 29 日維也納首演聲樂套曲《悼亡兒之歌》，在多種場合指揮他的交響曲演出。夏天完成《第七交響曲》。12 月 21 日在維也納指揮由羅勒重新設計的《唐・喬望尼》的演出。《第五交響曲》、《悼亡兒之歌》及創作的呂克特的其他歌曲出版。

1906 年　1 月 29 日指揮莫札特的《後宮誘逃》的演出。1 月 30 日指揮舞臺重新設計的《費加洛的婚禮》的演出。5 月 27 日在埃森音樂節指揮《第六交響曲》的首演。6 至 8 月在麥爾尼格創作《降 E 大調第八交響曲》（《千人交響曲》）。8 月在薩爾茲堡音樂節上指揮。

1907 年　年初，心臟衰竭確診。7 月 12 日長女瑪麗亞夭折。8 月，辭去維也納皇家宮廷歌劇院院長及指揮職務，接受紐約大都會歌劇院的邀請。10 月 15 日在維也納指揮最後一場《費德里奧》的演出；後赴聖彼得堡開音樂會。11 月，赴赫爾辛基，遇見尚・西貝流士。11 月 24

附錄

日在維也納舉行最後一場音樂會，指揮《第二交響曲》。12月，乘船去紐約。

1908年　1月1日在紐約大都會歌劇院首次指揮《崔斯坦與伊索德》的演出。創作交響聲樂套曲《大地之歌》和《D大調第九交響曲》。9月19日在布拉格指揮《第七交響曲》的首演。回到紐約大都會歌劇院，12月8日指揮紐約交響樂團演出《第二交響曲》。

1909年　指揮紐約交響樂團和大都會歌劇院的多場演出。接受重組並指揮紐約交響樂團的合同（三年）。夏天回到歐洲，繼續《第九交響曲》的創作。回到美國指揮紐約交響樂團的第一屆音樂節（46場音樂會）。12月16日指揮他的《第一交響曲》。

1910年　帶領紐約交響樂團進行旅行演出；完成《第九交響曲》的創作。4月，在巴黎指揮《第二交響曲》。5月，在羅馬指揮。在托布拉赫開始《升F大調第十交響曲》的創作。阿爾瑪住進療養院，並由於和瓦爾特·葛羅培斯的感情糾葛而經歷婚姻危機。8月，在萊頓與西格蒙德·佛洛伊德會面。9月12、13日在慕尼黑指揮《第八交響曲》的前兩場演出。修改第二、第四交響曲。11月1日指揮第二屆紐約音樂節。

1911年　1月17日和20日在紐約指揮《第四交響曲》的演出。2月21日指揮演出，因血液鏈球菌感染而病情嚴重。4月，回到巴黎接受血漿治療。後被送至維也納療養院，直至5月18日去世。

電子書購買

國家圖書館出版品預行編目資料

時代的先驅指揮家古斯塔夫．馬勒：一首交響曲的完成，一場世界級的革命 / 景作人，音渭主編． -- 第一版 . -- 臺北市：崧燁文化事業有限公司，2022.05
　　面；　公分
POD 版
ISBN 978-626-332-364-3(平裝)
1.CST: 馬　勒 (Mahler, Gustav, 1860-1911)
2.CST: 音樂家 3.CST: 傳記
910.99441　　　　　　111006990

時代的先驅指揮家古斯塔夫‧馬勒：一首交響曲的完成，一場世界級的革命

臉書

主　　　編：景作人，音渭
發 行 人：黃振庭
出 版 者：崧燁文化事業有限公司
發 行 者：崧燁文化事業有限公司
E - m a i l：sonbookservice@gmail.com
粉 絲 頁：https://www.facebook.com/sonbookss/
網　　　址：https://sonbook.net/
地　　　址：台北市中正區重慶南路一段六十一號八樓 815 室
Rm. 815, 8F., No.61, Sec. 1, Chongqing S. Rd., Zhongzheng Dist., Taipei City 100, Taiwan
電　　　話：(02) 2370-3310　　傳　　　真：(02) 2388-1990
印　　　刷：京峯彩色印刷有限公司（京峰數位）
律師顧問：廣華律師事務所 張珮琦律師

── 版權聲明 ──

定　　　價：250 元
發行日期：2022 年 05 月第一版
◎本書以 POD 印製